全內設計手繪

製圖必學

平面、
天花、
剖立面圖

陳鎔 著

暢 銷 增 訂 版

目錄

06　作者序

CHAPTER 1

基本製圖之
準則及規範

09　1-1 室內設計製圖之準則及常用符號

14　1-2 製圖儀器及工具

16　1-3 筆芯的濃淡區分

16　1-4 製圖的線條應用

19　1-5 圖樣及圖示準則

24　1-6 製圖之尺寸標註

26　1-7 製圖之文字標註

29　1-8 製圖線條的繪製基本要求

CHAPTER 2

平面圖

33　2-1 名詞解釋

34　2-2 平面圖製圖

51　2-3 人體工學與動線

64　2-4 無障礙空間尺度

71　2-5 平面圖繪製的步驟

72　2-6 平面圖繪製練習

78　2-7 平面圖繪製實習檢討

CHAPTER

3

天花板
裝修圖

87　3-1 常用燈具、空調設備基本符號

89　3-2 如何設計天花板裝修圖

95　3-3 天花板圖繪製步驟

96　3-4 天花板圖繪製練習

98　3-5 天花板及照明配置圖繪製實習檢討

102　3-6 指定空間天花板圖繪製練習

103　3-7 指定空間天花板圖繪製實習檢討

CHAPTER

4

立面圖

107　4-1 室內立面圖繪製的內容

112　4-2 立面圖的兩種表現方式

113　4-3 指定空間展開立面圖

122　4-4 全區剖立面圖的繪製

127　4-5 室內裝修剖面圖繪製的步驟

128　4-6 全區剖立面圖繪製練習

132　4-7 剖立面圖繪製實習檢討

136　4-8 指定空間立面圖繪製練習

138　4-9 指定空間立面圖繪製實習檢討

140　後記

在室內設計製圖標準出爐之前 ————

我在室內設計教學時，一開始總是戰戰兢兢的對學生說：「室內設計是一個灰色的領域，因為我們目前只有一個不周全的 CNS 建築製圖標準（以下簡稱 CNS），你們千萬不要拿我的教學內容和別人的教學內容爭論，因為每位老師的教學一定都不會一樣！」通常講到這裡學生都要崩潰了，那怎麼辦？每個老師教的都不一定一樣，到底要畫那一派才好？

目前的 CNS 是建築的製圖標準，其中在室內設計製圖的部分制定的太模糊籠統，除了造就整體室內設計在教學上與實務有嚴重的脫勾現象，另外就每個老師對 CNS 的理解不同，使得在教學上也有門戶之別。

因為個人有和建築師合作的經驗，又同時在室設和學界兩個領域工作，我認為自己勉強算是熟悉建築、室內和學界三個領域的實務型老師。因此我在教學上很嘮叨，我希望學生要同時理解學界的要求和實務上的應用。也希望自己能為學生把考試的畫法和現實實務畫法上的差異講清楚說明白。

其實在業界一直有聲音，希望室內設計業界能整合出一套屬於自己的製圖標準，因為目前 CNS 對室內設計師來說，有三個使用上的困境：

1、CNS 某些符號與業界實務上的慣例不符

有不少符號的畫法，建築和室內設計是不同的，如燈具開關在
CNS 中是實心圓點，但在業界是常態性的使用 S（如下圖）。

 CNS 的開關 一般實務的開關

2、CNS 的符號未能跟上時代需求

室內設計是與時代科技一起演進的行業，設計師在規劃弱電部分所需要的「網路」、「音響」、「視訊」等等出線符號，目前在 CNS 則是無明確制定。因此許多設計公司只好自行創造符號（如下圖）。而不僅僅在弱電部分，在許多材質或機電空調部分，CNS 對室內設計製圖的完整需求有待加強。

業界常見的網路出線符號，目前使用 的比較多

3、CNS 愈改愈模糊

目前 CNS 的版本，最新版是 101 年的版本，現在來談談在 CNS 新版中有什麼重大變更。首先室內設計在編圖上終於有英文代號了，以往在業界常用的代號不外乎是「D」或「I」，如今在 CNS 中制定為「I」，我個人不是很喜歡「I」，理由是 I 很容易和 1 混淆，用在編圖上並不是明智的一件事，不過沒魚蝦也好，這部分我還能接受。

第二是材料、構造圖例，CNS 新舊版差異頗大，請參閱下圖：

舊版 CNS 玻璃符號	舊版 CNS 輕質牆符號
新板 CNS 玻璃符號	新版 CNS 輕質牆符號
CNS 合版（夾板）符號	一般實務輕隔間牆符號

對於新版在材料、構造圖例的變更；所有的老師都快瘋掉，不知道要怎麼教才好，新版的玻璃符號手繪起來快和夾板差不多。另外在玻璃剖面的紋理中竟然有重線，這種圖例制定對輪廓會產生嚴重干擾，你畫了一片玻璃，可是別人看的時候，會把它看成是兩個物件！又或者是把它看成是夾板！

還有輕質牆，也不知道是當時沒畫好，還是沒印好，剖面圖例中好像有 C 型鋼，又好像沒有，簡直讓人丈二金剛摸不著腦袋！

基於教學的立場，學生們都期待一個標準答案。因此著手來寫這本書時，對室內設計製圖中的灰色區塊，我主觀的以圖學理論、投影原理和業界慣例三個方向來補足，希望能替學生們釐清室內設計中較模糊不足的地帶，也期許在真正的室內設計製圖標準出爐之前，這本書可以做為初學者很好的入門參考工具書。

其實目前一直有老師、前輩在為我們的室內設計製圖標準在努力奔走！筆者經常和同行及學界的老師一起探討過室內設計在製圖上的模糊地帶，也研究了許多室內設計在製圖教學上的著作。現行的室內設計乙級技術士考試是以手繪製圖來評判設計師程度，許多設計師在手繪製圖時對製圖標準之灰色地帶常常感到無所適從，所以我希望能寫出一本同時貼近實務又符合 CNS 的製圖工具書，能對初入室內設計領域的人有所助益，對資深設計師在重返手繪製圖時也能藉此書理解 CNS 製圖標準。

2016.04

CHAPTER

1

基本製圖之準則及規範

CHAPTER
1

製圖是一種溝通、傳達的工具，為了能順利溝通、瞭解繪製圖面的意義，圖面上所繪之縮寫、代號、符號及使用之圖例，都必須有明確規定，以利繪圖和判讀。

基本製圖之準則及規範

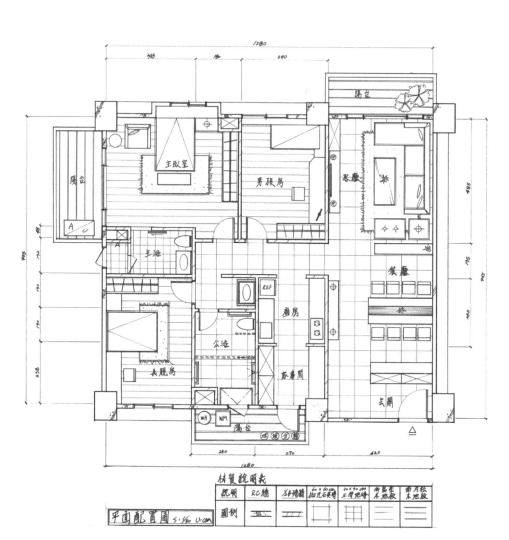

平面配置圖 S: 1/60 U: cm

材質說明表

說明	RC牆	1/2B磚牆	60×60 拋光石英磚	30×30 止滑地磚	南方松木地板	南方松木地板
圖例						

1-1 室內設計製圖之準則及常用符號

1、目前使用及參考最廣泛的
製圖準則

（1）CNS 中華民國國家之建築製圖標準。
（2）建築師公會所制定的建築製圖準則。

2、製圖準則之語彙

（1）圖號之英文代號（CNS－P.9）

A	代表建築圖
S	代表結構圖
F	代表消防設備圖
E	代表電器設備圖
P	代表給水、排水及衛生設備圖
M	代表空調及機械設備圖
L	代表環境景觀植栽圖
W	代表汙水處理設施圖
G	代表瓦斯設備圖
I	代表示室內裝修圖

各種圖樣應分別編號，其表示方式如下圖，編號右側為該圖之名
稱及比例尺單位，前述資料均置於圖之下方。

圖號（代表整套圖的第二張圖）

該張圖內之編號（第七張圖的第二小圖）

（I-2） 平面圖 S:1/50 U:cm

（2/I-7） 立面圖 S:1/30 U:cm

圖號（整套圖的第七張圖）

（2）建築物室內設計圖常用的圖面

a、原始現況圖

b、平面配置圖

c、地板圖

d、天花板平面圖

e、水、電、瓦斯、空調等設備工程施工配管圖

f、網路、音響、監視器等設備弱電配管圖

g、立面索引圖

h、立面圖

i、剖面圖

j、施工大樣圖

k、材料表

l、透視圖或電腦 3D 模擬圖

（3）常用文字簡（縮）寫符號（CNS－P.15）

尺度及位置	符號	說明	符號	說明
	∅	直徑	VL	垂直線
	R，r	半徑	GL	地盤線
	W	寬度	WL	牆面線
	L	長度	CL	天花板線
	D	深度	IF	一樓地板面
	H	高度	2F	二樓地板面
	t	厚度	B1	地下一層
	@	間隔	B2	地下二層
	C.C.	中心間隔	FL	地板面線
	₵	中心線	FFL	地板裝飾面線
	BM	水準點	PH	屋頂突出物
	HL	水平線	RF	屋頂

門窗	符號	説明
	D	門
	W	窗
	DW	門連窗

材料	符號	説明	符號	説明
	W	寬緣 I 型鋼	GIP	鍍鋅鋼管
	S	標準 I 型鋼	CIP	鑄鐵鋼
	H	H 型鋼	SSP	不鏽鋼管
	Z	Z 型鋼	RCP	鋼筋混凝土管
	T	T 型鋼	PVCP	聚氯乙烯管
	⌶	槽型鋼	GIS	鍍鋅鋼板
	⌶	C 輕型鋼	#	規格號碼
	L	角鋼		
	B	螺栓		
	R	鉚釘		
	FB	扁鋼		
	PL	鋼板		

垂直交通	符號	説明
	UP	上 (樓梯、坡道)
	DN	下 (樓梯、坡道)
	R	樓梯級高
	T	樓梯級深
	ELEV	升降梯
	ESCA	自動樓梯 (電扶梯)

（4）門窗、樓梯、升降機及坡道之圖例原則上如下表所示。CNS (P-16)

名稱	圖例	名稱	圖例
出入口		單開窗	
雙向門		雙開窗	
折疊門		單拉門	
旋轉門		雙拉門	
捲門		單開門	
橫拉窗		雙開門	
紗窗		樓梯	
固定窗		升降梯	
上下拉窗		坡道	

（5）材料、構造圖例如下表所示。CNS (P-17)

名稱	圖例	名稱	圖例
磚牆		級配	
混凝土		鋼筋混凝土	
石材		輕質牆	
粉刷類		空心磚牆	
實硬之保溫吸音材 （塑橡膠）		鬆軟之保溫吸音材 疊蓆類 （填充材、泡綿、**PU**）	
鋼骨		網	
木材	實木 構材　補助構材	玻璃	
合板		卵石	
土壤、地面		金屬	

1-2 製圖儀器及工具

1、繪圖桌

2、三角板

是繪圖工具之一,又稱三角板,外觀上呈直角三角形,與直尺共用可用於繪畫直角、平行線及垂直線。

3、勾配定規

使用於各種的設計製圖的尺度。尋求對角度和斜邊的長度、建築和室內的設計時候必要的數值非常方便。

4、比例尺

用來模擬物件約略大小比例,常用1/100、1/200、1/300、1/400、1/500和1/600。

5、製圖筆（筆芯）橡皮擦

筆芯各種濃淡都有，軟硬分辨以 H
為硬淺、B 為軟黑，H 前數字越大
表示越硬越淺，B 前數字越大表示
越軟越黑，筆芯以 HB 為最常用。

6、消字板

為一片薄的鐵片，消字板表面有各
種圖形，可以保護保留的線，擦拭
不要的線條。

7、毛刷

清潔圖面用以及用來擦拭橡皮擦
屑，表面為動物毛製成。

8、各式繪圖樣板

常見橢圓形和圓形，用以繪製圓弧
或是弧線。

9、紙膠帶

固定圖紙的工具，因其低黏性的特
性，不會傷害製圖紙面。

I-3 筆芯的濃淡區分

「B」數愈多鉛筆就愈黑愈軟，「H」數愈多就愈硬 色愈淺，HB 是中間的。

鉛筆規格通常以 H 和 B 來表示，「H」是英文 Hard（硬）的開頭字母，表示鉛筆芯的硬度，它前面的數字愈大，表示它的鉛芯愈硬，顏色愈淡。「B」是英文 Black（黑）的首字母，代表石墨的成分，表示鉛筆芯質軟的情況和寫字的明顯程度，它前面的數字愈大，表明色愈黑、筆芯愈軟。雖然顏色黑製圖會好看，但也相對代表筆芯較軟在繪圖過程中容易折斷，影響繪圖速度。

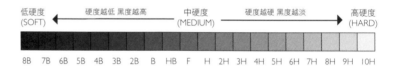

I-4 製圖之線條應用

I、製圖之線條

（1）線條之種類原則上分為五種（CNS－P.10）

A 實線	————————————————
B 虛線	- - - - - - - - - - - - - -
C 點線	····························
D 單點線	—·—·—·—·—·—·—·—·
E 雙點線	—··—··—··—··—··

（2）依 CNS 製圖標準線條分為三級（CNS－P.10）

線條種類	線條粗細	手繪時建議筆芯	線條濃淡（建議筆芯）
粗	0.5~2.5mm	0.7~0.9	B、2B
中	0.3~0.7mm	0.5~0.7	HB
細	0.1~0.3mm	0.3~0.5	HB、H

（輔助線－以極細且輕的線條繪製輪廓稿之參考線條）

（3）線條之應用（CNS－P.10）

種類	形狀	粗細	用途	備註
實線	————	粗	輪廓線、剖面線、配線、配管、鋼筋、圖框線	剖到的輪廓
	———	中	一般外形線、截斷線、投影線	看到的輪廓
	———	細	基準線、尺度線、尺度延伸線、註解線、剖面外形線、投影線、軌跡線、指標線	用於標註或表達紋理
虛線	- - - - - - -	中、細	隱蔽線、配線、配管、投影線、假想線	表達隱蔽或假想移動之輪廓
點線	⋯⋯⋯⋯	中、細	格子、配線、配管或其他符號	
單點線	—·—·—·	中	配線、線管	
	— — — —	細	中心線、建築線	
雙點線	—··—··—··	中	接圖線、配管、配線、地界線	

（4）線條範例

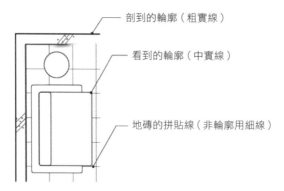

剖到的輪廓（粗實線）

看到的輪廓（中實線）

地磚的拼貼線（非輪廓用細線）

輪廓不可能是細實線

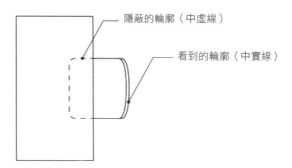

隱蔽的輪廓（中虛線）

看到的輪廓（中實線）

虛線代表隱蔽

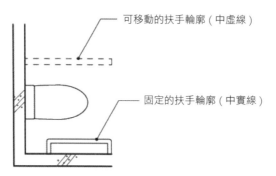

可移動的扶手輪廓（中虛線）

固定的扶手輪廓（中實線）

虛線代表移動之輪廓

I-5 圖樣及圖示準則

I、指標線原則上用直折線或曲線如下圖之例。

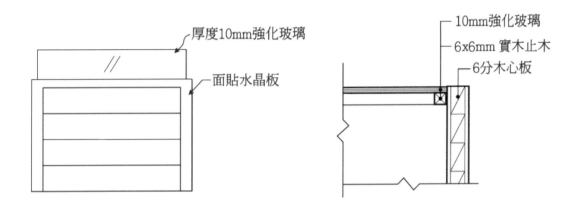

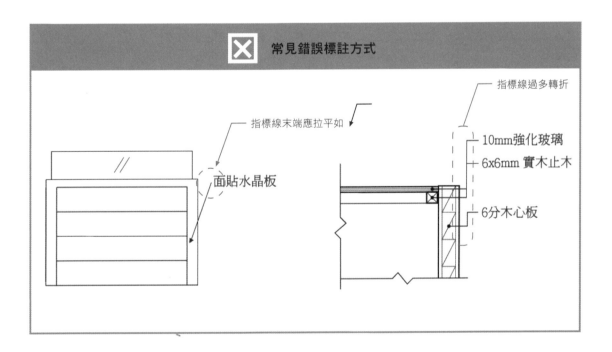

2、截斷線原則上用中實線，可參考之下之範例。

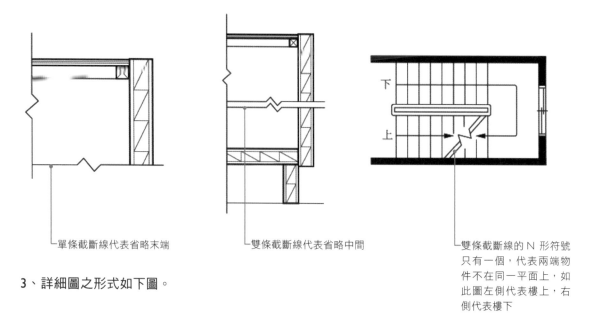

單條截斷線代表省略末端

雙條截斷線代表省略中間

雙條截斷線的 N 形符號只有一個，代表兩端物件不在同一平面上，如此圖左側代表樓上，右側代表樓下

3、詳細圖之形式如下圖。

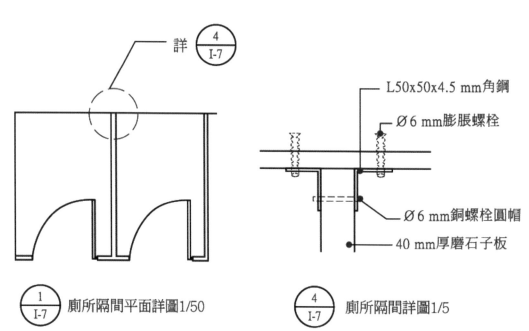

詳 ④ I-7

L50x50x4.5 mm角鋼

Ø6 mm膨脹螺栓

Ø6 mm銅螺栓圓帽

40 mm厚磨石子板

① I-7　廁所隔間平面詳圖1/50

④ I-7　廁所隔間詳圖1/5

4、註字之方向如下圖所示。

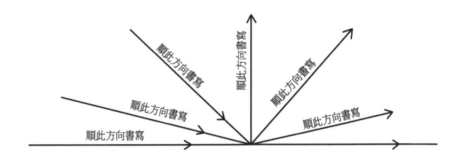

5、剖面標記之編號以大寫英文字母 A、B、C……（不用 I 及 O），順序由左至右，由下而上，用於同一序列之圖中，如超過 24 個剖面，則續用 A1、B1……A2、B2……。

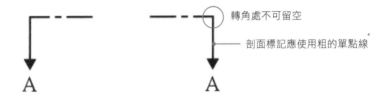

如剖面繪製於它張圖中時應加註該圖之圖號如下圖之例。

6、角度表示法　　角度表示法如下圖所示。尺度線以角之頂點為中心，兩端各加箭頭符號。

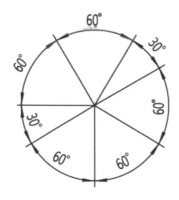

7、指北針　　指北針原則如下：位置圖、地形圖、地盤圖及配置圖等，原則上以圖之上方為北方，並應標示指北針；指北針之標示如下圖所示。

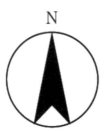

8、流向箭頭　　流向箭頭表示流動之方向，分為下列二種：

（1）水流　　

（2）管路通風或空調

1-6 製圖之尺寸標註（CNS－P.10）

工程圖中圖形是用來表示物體之形狀及相對位置，而尺度則是用來表示物體之大小，文字註解則為施工製作過程有關事項之說明。

I、尺寸圖示準則

（1）尺度線應使用細實線，原則上與尺度延伸線（細實線）相交成直角，其兩端應加如下圖所示之圓點或短線符號。如不相垂直時，兩端之尺度延伸線須相互平行，尺度線端部之符號不得混用。

（2）圓點符號標示心至心之距離，短線符號標示邊至邊之距離。

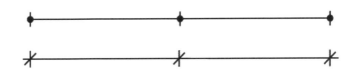

（3）尺度須註於尺度線上方或左方，尺度延伸線須延長到輪廓，距離約 2mm，多層尺度標註時，愈靠近圖面者為愈小之尺度，尺寸標註由小而大，順序排列。

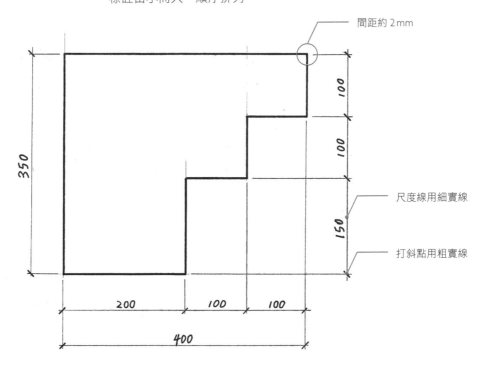

☒ 錯誤範例

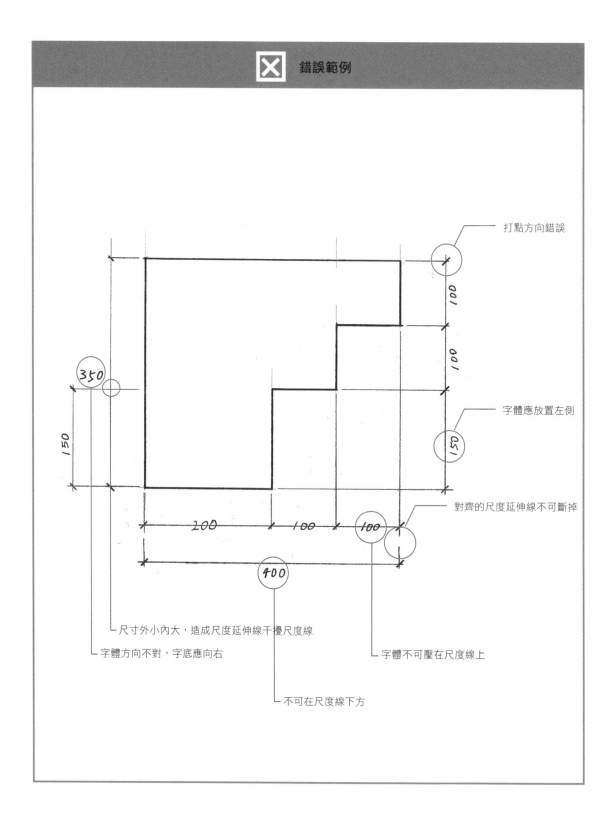

打點方向錯誤

字體應放置左側

對齊的尺度延伸線不可斷掉

尺寸外小內大，造成尺度延伸線干擾尺度線

字體方向不對，字底應向右

字體不可壓在尺度線上

不可在尺度線下方

（4）弧、弦及大圓弧之表示法，如下圖所示。

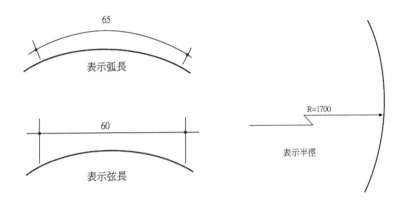

2、尺寸標註之排列

（1）尺寸標註之位置選擇應適當易讀，且不會造成圖面混亂為先決之條件。

（2）尺寸標註一般可分為小尺寸標註、區域尺寸標註及總尺寸標註。

（3）原則上尺寸應盡量標註於圖面之外，若為多層尺度標註時，愈靠近圖面者為愈小之尺度，尺寸標註由小而大，順序排列。

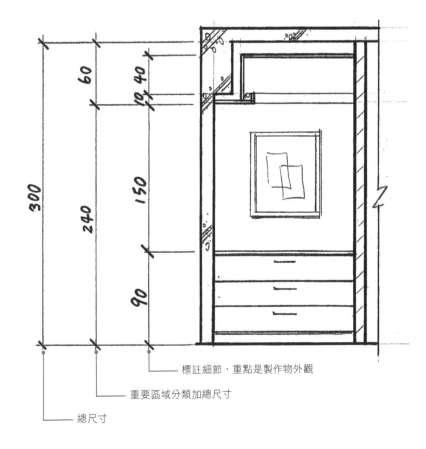

標註細節，重點是製作物外觀

重要區域分類加總尺寸

總尺寸

1-7 製圖之文字標註（CNS─P.5）

1、設計圖的每一個細節都要完善、精細、整齊、美觀，故圖面呈現的意義（圖名）及工程的施工方式，材料等，均須以工整的字體加以說明。

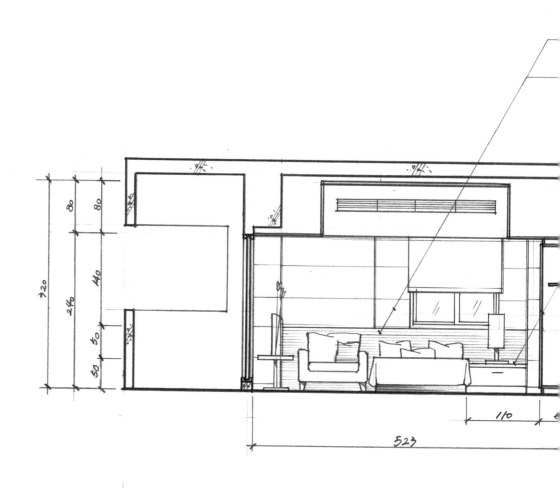

X-X' 剖立面圖 S：1/50 U：CM

半牆壁面封3分水泥板．留V型溝縫
頭半牆面封1分柚木皮板．面噴透明漆
主臥室所有櫃體面貼柚木皮
遮光捲簾

書桌面貼柚木皮．表面透明漆處理
壁面封3分水泥板．留V型溝縫
電視櫃面貼柚木皮表面透明漆處理

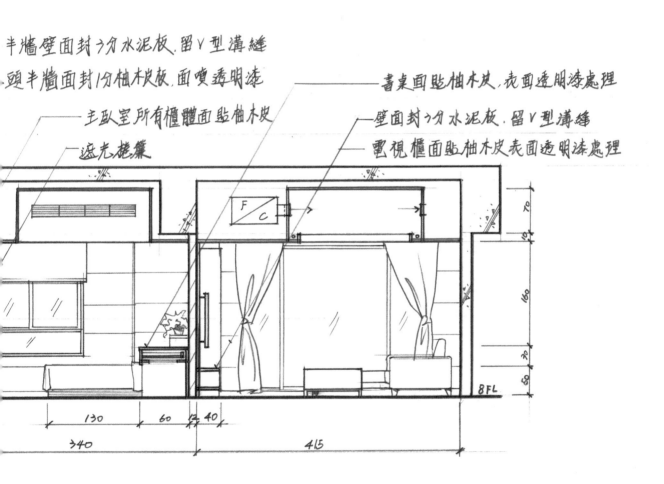

F C

70
10
160
20
60
8 FL

130 60 40
340 415

2、手寫中文字採用仿宋字體為原則。

3、文字註記時應先繪出軌線，再書寫字體。

4、仿宋體字（工程字）寫法

（1）手寫字體規格原則上如下表所示。

單位：mm

	二號半	三號	三號半	四號	四號半	五號	六號	七號	八號	九號	十號
高	2.5	3.0	3.5	4.0	4.5	5.0	6.0	7.0	8.0	9.0	10.0
寬	1.6	2.0	2.3	2.6	3.0	3.3	4.0	4.6	5.3	6.03	6.6

（2）仿宋字體範例：

三號半　　仿宋字之書法務須符合正直整齊之基

四　號　　本條件每一直角上端之右角必須作成

四號半　　刀尖形接近於末端之處應向外略作三

五　號　　角形之隆起狀橫劃由左自右可稍有向

六　號　　上之傾斜其始點與末端亦作刀尖形與

七　號　　向上隆起之狀凡為挑勾以及裁刀等宜

八　號　　間宜順點之狀多做不等邊之三角形拐

九　號　　角之處亦應向外稍加凸出橫劃與橫劃

十　號　　之方向應互相平行字體之大小筆劃之

十　號　　粗細則須均勻一律每字寬與高之比約

十　號　　為二比三此乃寫仿宋體字之概略標準

I-8 製圖線條的繪製基本要求

1、任何線條之接合，其接點需以完全密合為原則。

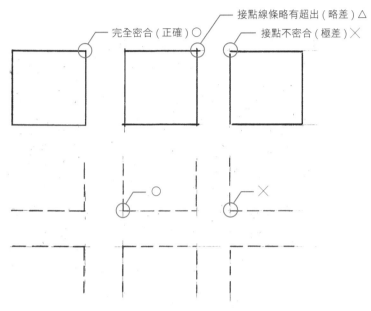

虛線交接處不可留空，否則無法產生節點，失去圖學上的意義

2、構圖打底之輔助線或佈局線，愈輕愈好，以免與其他有意義之線條混淆。

3、圖上有直線與曲線時，應先繪曲線再接合直線，直線應由曲線之末端開始。

4、圖面之線條應粗細、濃淡分明。

5、以整體而言，為使平行尺與三角板應用方便起見，一般先繪水平線，後繪垂直線。

6、繪製圖線時，須轉動筆身，以保持筆尖之銳利，使所繪出之線條均勻。

7、注意持筆之輕重，一般在繪製線條時，其開始與結筆處可用力稍重，而於中間之部分轉筆保持均勻。

CHAPTER

2

平面圖

平面圖

平面圖實際上是一種剖面圖，以一假想的水平切面在樓板高1.2M～1.5M處橫切而得。將向下正投影按比例縮小、繪製於圖紙上，稱之為「平面圖」。凡是為剖線切割到的輪廓，均需以剖面線表現（粗實線），例如牆線、房門。看到完成面的轉角線，則以完成線表現（中實線），例如窗檯線及傢具，至於地板拼接的紋理可用細實線來表現。

事實上平面圖可說是所有設計施工圖中最重要的圖面。因為平面圖包含了最多的資料，如建物的格局、房間的尺寸、開口的位置、浴廁、廚房設備、樓梯間、升降設備等，而室內裝修設計的平面圖更包含了各空間傢具設備之配置。

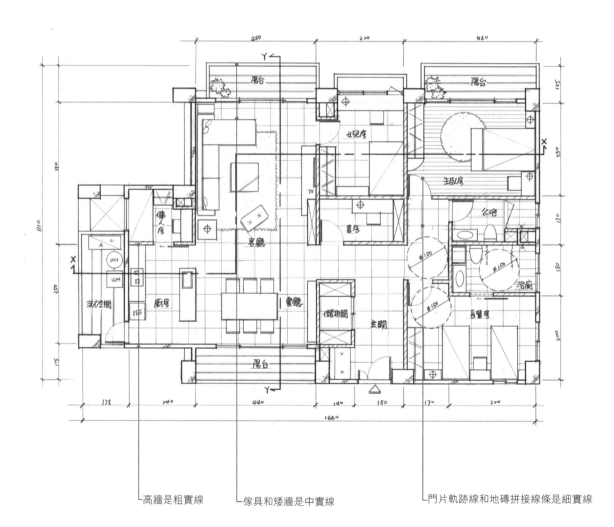

└ 高牆是粗實線　　　└ 傢具和矮牆是中實線　　　└ 門片軌跡線和地磚拼接線條是細實線

2-1 名詞解釋

了解平面圖之前，首先必須先知道建築物的各項結構的名稱及意義。

1.樓地板（FL.）	在結構工程中，各樓層的樓地板通稱為「FL」。例如一樓樓地板、二樓樓地板、三樓樓地板、四樓樓地板於結構工程中，通稱為一樓（1FL.）、二樓（2FL.）、三樓（3FL.）、四樓（4FL.），屋頂稱為頂板（RF.）。
2.各樓（F）	指各樓層之空間。例如一樓（1F）、二樓（2F）、三樓（3F）、四樓（4F）。
3.（各樓層）樓高	由本樓樓地板上緣算至上一層樓的樓地板上緣之高度。
4.室內淨高	在室內空間由地板算到抬頭所看到的屋頂頂板下緣，稱為室內淨高。
5.板厚	一般樓板厚度為15cm(通常在室內證照考題中樓板厚度為15或20cm)。
6.樑寬	樑的寬度，與外牆重疊時尺寸包含外牆。
7.樑高（深）	樑的高度通常包含樓板厚度。

完整的樑

2-2 平面圖製圖

Ⅰ、門窗符號

（1）房間門繪製：

從剖面觀察，窗戶必靠近室內，且雙片開圖者右片必在內側；三片開者兩邊在內側；四片開者中央兩片在內側。

有門檻的門（大門、浴室、廚房、陽台）	無門檻的門（一般房間門）

掃描觀看手繪示範影片　　☑　房間門正確手繪步驟

完成圖

設有一 RC 牆、中間開一大門 90cm

1	2	3
在圖紙上用輔助線畫兩條平行線，間距為比例尺 1/50、15cm。	約在中央處、以比例尺 1/50 點出間距 90cm 兩點。	先畫門的外緣框線（粗實線）。

4	5	6
畫門框及門扇（粗實線）。	一口氣利用手腕輕重力道控制畫出牆線及門檻，牆線粗實線，門檻中實線。	以圓圈板 36 號圓畫 1/4 圓弧，軌跡線是細實線，門片上緣是粗實線，也是利用力道控制一口氣完成。

（2）窗戶繪製：

從剖面觀察，窗戶必靠近室內，且雙片開窗者右片必在內側；三片開者兩邊在內側；四片開者中央兩片在內側。

居室內側

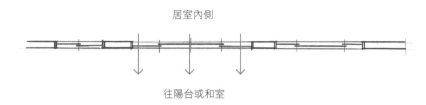

往陽台或和室

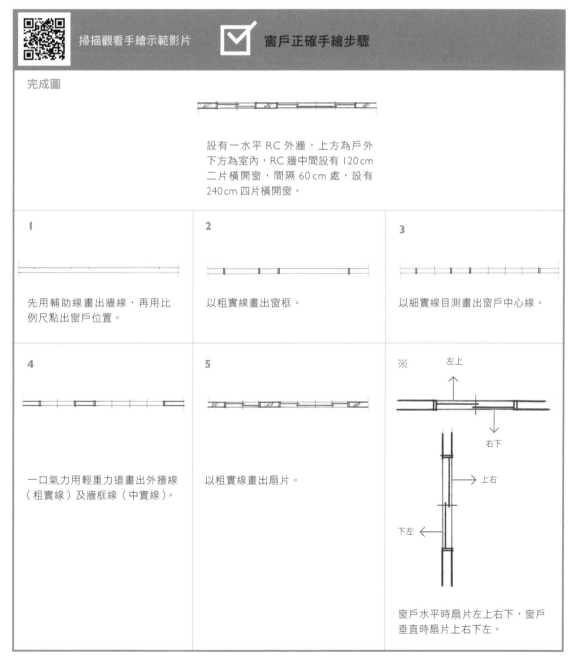

掃描觀看手繪示範影片　☑　窗戶正確手繪步驟

完成圖

設有一水平 RC 外牆，上方為戶外下方為室內，RC 牆中間設有 120 cm 二片橫開窗，間隔 60 cm 處，設有 240 cm 四片橫開窗。

1	2	3
先用輔助線畫出牆線，再用比例尺點出窗戶位置。	以粗實線畫出窗框。	以細實線目測畫出窗戶中心線。
4	5	※
一口氣力用輕重力道畫出外牆線（粗實線）及牆框線（中實線）。	以粗實線畫出扇片。	左上　右下　上右　下左　窗戶水平時扇片左上右下，窗戶垂直時扇片上右下左。

（3）各種門窗畫法

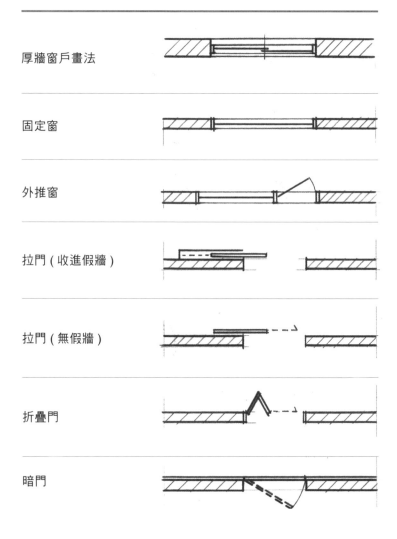

厚牆窗戶畫法

固定窗

外推窗

拉門（收進假牆）

拉門（無假牆）

折疊門

暗門

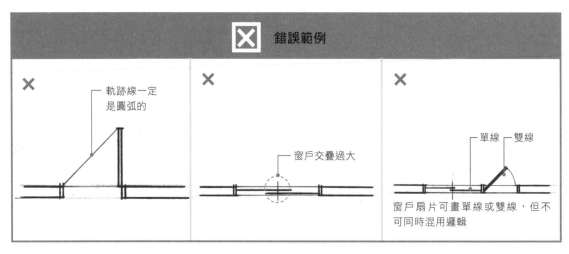

錯誤範例

軌跡線一定
是圓弧的

窗戶交疊過大

單線　雙線

窗戶扇片可畫單線或雙線，但不
可同時混用邏輯

2、高櫃矮櫃及吊櫃　　　　在平面圖當中有中空者，以「╳」符號表現，「╳」代表空間中的貫穿處，亦即於該空間畫兩對角線。例如：管道間內部、高櫃內部等。

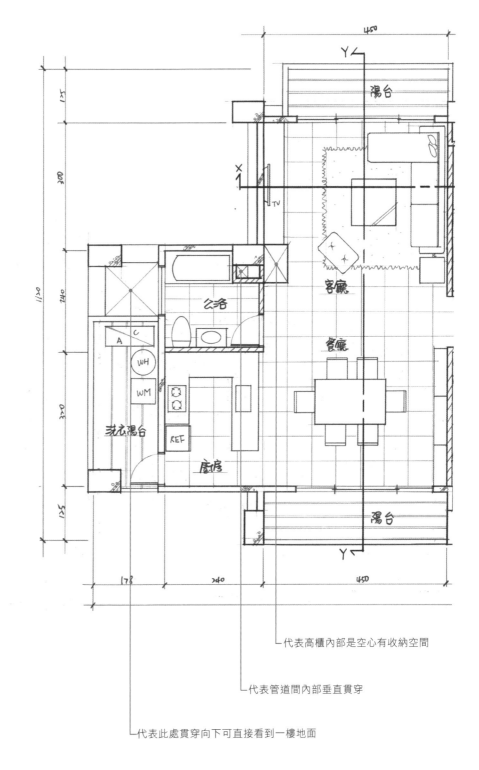

└─ 代表高櫃內部是空心有收納空間

└─ 代表管道間內部垂直貫穿

└─ 代表此處貫穿向下可直接看到一樓地面

高櫃、矮櫃及吊櫃的畫法

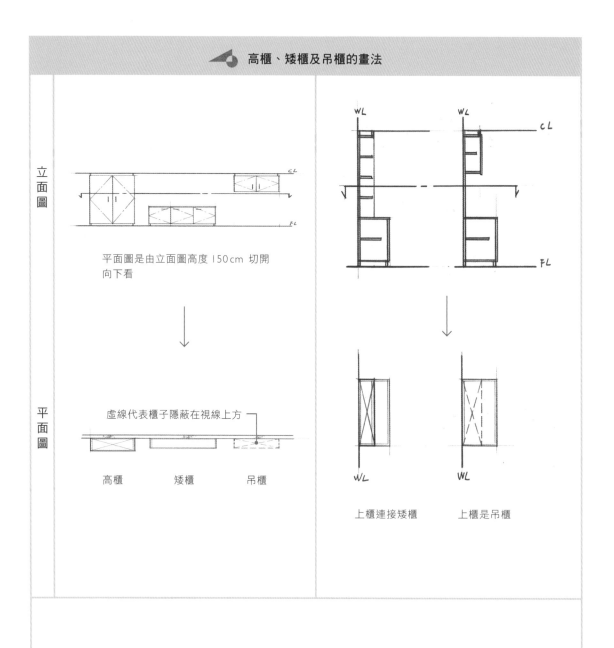

立面圖

平面圖是由立面圖高度 150 cm 切開
向下看

平面圖

虛線代表櫃子隱蔽在視線上方

高櫃　　矮櫃　　吊櫃

上櫃連接矮櫃　　上櫃是吊櫃

>120

當高櫃長度超過 120 cm 要分桶身

3、玄關空間

通常玄關都會緊接著大門,在玄關最常出現的傢具是鞋櫃或衣帽間。正常鞋櫃的尺寸為厚度 35 cm 以上。衣帽間裡放的東西除了可以讓客人放置衣帽之外,有時居家當中不常用到的雜物或是不方便帶入室內深處的行李都很適合放在衣帽間。

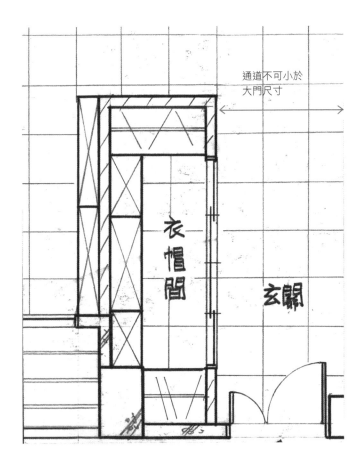

通道不可小於
大門尺寸

衣帽間

玄關

4、衛浴空間

浴室在配置時最好要臨近管道間,國內因地狹人稠,衛浴空間均被壓縮得很小,馬桶、浴缸、洗臉檯都擺在一起,此稱為三件式衛浴。這種三件式衛浴最好管線均在同一面牆,且進門見馬桶、浴缸在最裡面。

◀ 浴室空間的正確尺度

浴室最小淨寬為 140cm×200cm

單一片門不得小於 70cm

有門的淋浴最小空間:90cm×90cm(包外尺寸)

地磚尺寸的選擇

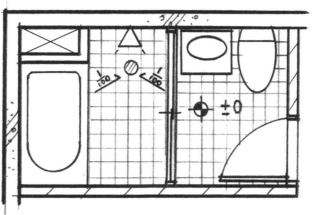

凡浴室的地磚，不能太大片，以免不好做洩水坡度。

常見地面符號

⊕ 　地面高程，基準面以 ±0 表示

◍ 　落水頭

⟋ $\frac{1}{x}$ 　洩水坡度

↑→ 　磁磚鋪設起始點

浴室門片及空間的關係尺度

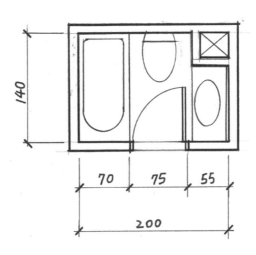

浴室門片如果不開在邊角，空間利用效率最佳。

5、廚房空間

廚房雖然有給排水的需求,但在配置上並不需要靠近管道間,應該使其靠近後陽台(工作陽台),原因是現今陽台皆有管線,並且以明管方式設置,為方便排油煙管從後陽台附近拉出,因此廚房的配置以靠近後陽台為優先。

傳統的廚房工作流程為:冰箱>平台>洗槽>切菜檯>瓦斯爐>平台,要注意配置的順序,冰箱盡量靠近客餐廳,瓦斯爐最好能靠外牆或後陽台,方便拉排油煙管。設備的排列不一定要成一直線,也可以排成三角形。(左圖)

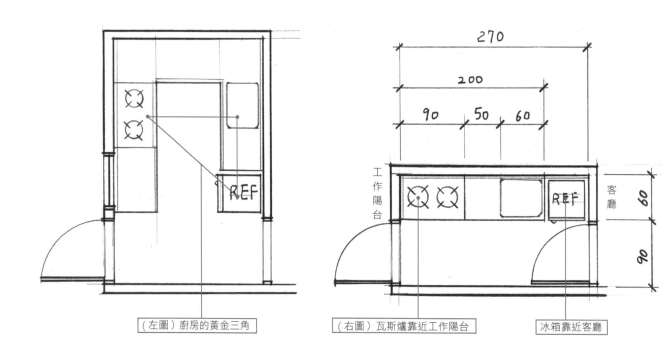

(左圖)廚房的黃金三角　　　(右圖)瓦斯爐靠近工作陽台　　　冰箱靠近客廳

最陽春的三件式廚具設備(瓦斯爐、切菜檯、洗槽)總長為200cm×60cm,瓦斯爐為90cm×60cm雙口爐(新型亦有三口爐)。要注意瓦斯爐與洗槽之間必須要有平台(切菜檯)至少為50cm。廚房門為90cm,冰箱通常為60cm×60cm,因此預留冰箱空位至少為70cm。

廚房最小空間為:270cm(含冰箱)×150cm。在動線上通道要考慮行走(側身行走,30cm)加上主人烹飪所需的活動空間(60cm),因此通道至少要90cm以上。(右圖)

6、餐廳空間

國內一般公寓住宅，餐廳與客廳多為共用同一空間，且餐廳區為活動區（客廳、玄關、和室、書房、廚房）與靜態區（臥室）之連接通道，因此餐廳通常為開放式空間，最常見的位置在廚房與客廳之間。

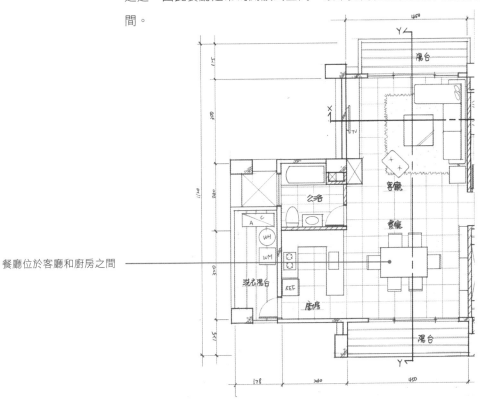

餐廳位於客廳和廚房之間

長方、正方和圓形的餐桌畫法

長方形四人餐桌

在家庭常見的現成尺為 85cm ×150cm（最小有 55cm×110cm 是一般小吃店四人餐桌的尺寸）。

四人正方形餐桌

常見尺寸為 90cm×90cm。通常一般住家餐廳很少使用正方形餐桌，反而在和室或麻將間可看到正方形桌子的使用。

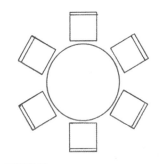

圓形餐桌

在家庭常見尺寸為直徑 135cm 可坐六人（直徑 60cm 二人，直徑 75cm 三人，直徑 90cm 四人，直徑 120cm 五人，直徑 135cm 六人，直徑 150cm 八人，直徑 180cm 十人）。另外餐椅的尺寸大約在 45~50cm 四方。

7、主臥室空間

凡臥室必有床、床頭（床頭板或床頭棉被櫃）、矮櫃（床頭櫃、梳妝檯、書桌）、衣櫃。

雙人床、單人床畫法

（1）
標準雙人床：長 186cm（6尺2）× 寬 150cm（5尺）× 高 50cm
Queen Size 雙人床：長（6尺2）× 寬（6尺）
King Size 雙人床：長（7尺）× 寬（6尺）

（2）
單人床：長 186cm × 寬 90cm、105cm、120cm（三選一）

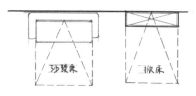

（3）
特殊床舖範例

床與矮櫃的畫法

（4）床頭櫃：這是指連接在床頭兩邊的矮櫃，並非在床頭上方。
長（至少）45cm × 深 45 × 高 45cm，且與床舖需有 4.5cm 以上的空隙，這是包床單所需要使用的活動空間空隙。

床舖兩側未必一定要床頭櫃，例如立燈、書桌、梳妝檯均可代替床頭櫃。

（6）臥室規劃：為管控繪圖時間，門片最好在房間的邊角，衣櫃應放置門邊。如房間寬度超過 320 公分，衣櫃可放置面對床尾的牆壁。如不足 320 公分衣櫃應放置在靠床側的牆壁，床舖應放置在門的對角，不要靠在靠門的牆壁。

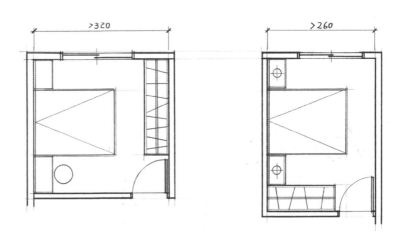

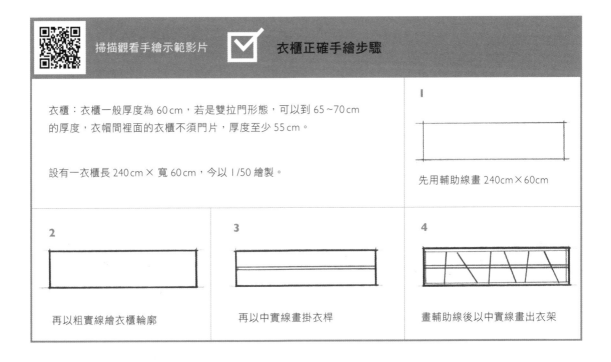

掃描觀看手繪示範影片 ☑ 衣櫃正確手繪步驟	
衣櫃：衣櫃一般厚度為 60 cm，若是雙拉門形態，可以到 65～70 cm 的厚度，衣帽間裡面的衣櫃不須門片，厚度至少 55 cm。 設有一衣櫃長 240 cm × 寬 60 cm，今以 1/50 繪製。	**1** 先用輔助線畫 240cm×60cm

2	**3**	**4**
再以粗實線繪衣櫃輪廓	再以中實線畫掛衣桿	畫輔助線後以中實線畫出衣架

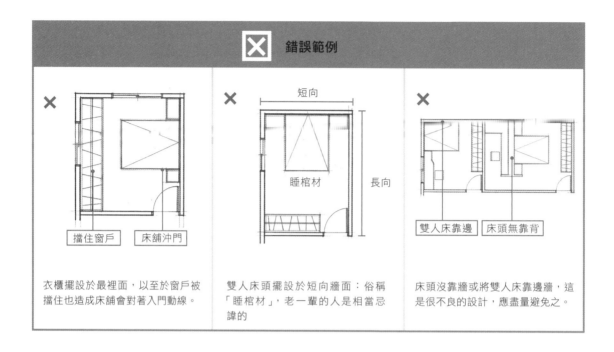

錯誤範例

| 擋住窗戶 | 床舖沖門 | 短向 / 睡棺材 / 長向 | 雙人床靠邊 | 床頭無靠背 |

衣櫃擺設於最裡面，以至於窗戶被擋住也造成床舖會對著入門動線。

雙人床頭擺設於短向牆面：俗稱「睡棺材」，老一輩的人是相當忌諱的

床頭沒靠牆或將雙人床靠邊牆，這是很不良的設計，應盡量避免之。

8、更衣間（衣帽間）

更衣間其實是一個大衣櫃，因此裡面的衣櫃並不需要做門片，沒有門片的衣櫃，深度至少為 55 cm，因不是居室空間，可不必有採光窗戶，若有窗戶則適合配置化妝桌或矮櫃。

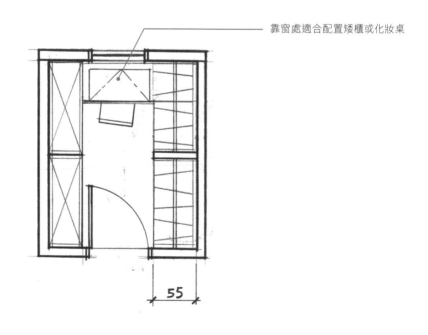

靠窗處適合配置矮櫃或化妝桌

55

9、客廳

客廳應靠近大窗或陽台，其相鄰之兩側壁面應選擇長牆靠沙發，短牆靠電視櫃，如此會使得客廳面積保持最大值，反之會使客廳面積變小。

沙發是活動傢具，繪製時應與牆或窗戶保持些許距離，不要緊黏著壁面，沙發的座位尺度約為 60 cm × 60 cm，再加上 20 cm 的扶手及靠背，L 型沙發無論長短向最好都要靠著牆、窗或櫃，不要使沙發的背向著動線也不要在 L 型轉角處配邊几。

地毯是最薄的傢具，其輪廓邊緣要使用中實線，不可畫細實線以免和地面材質混淆。

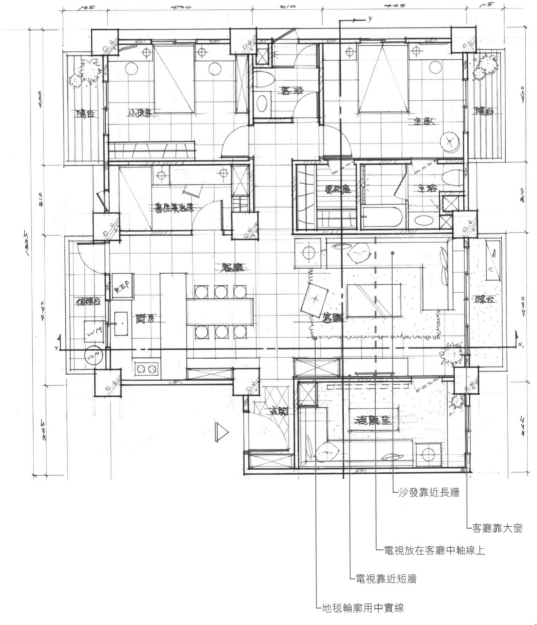

└ 沙發靠近長牆

└ 客廳靠大窗

└ 電視放在客廳中軸線上

└ 電視靠近短牆

└ 地毯輪廓用中實線

⊠ 錯誤範例

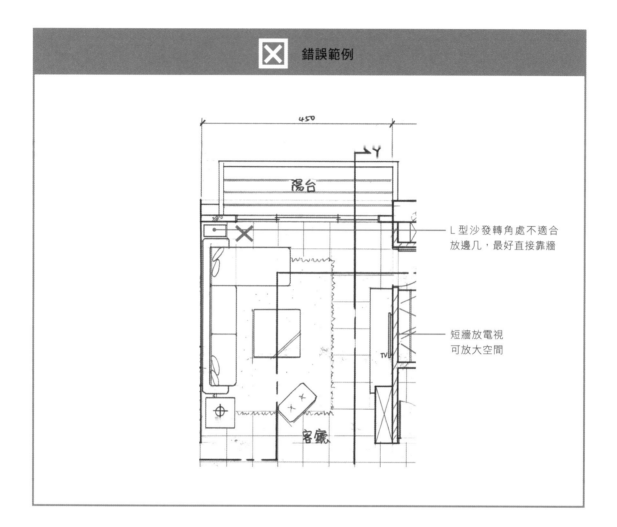

L型沙發轉角處不適合
放邊几,最好直接靠牆

短牆放電視
可放大空間

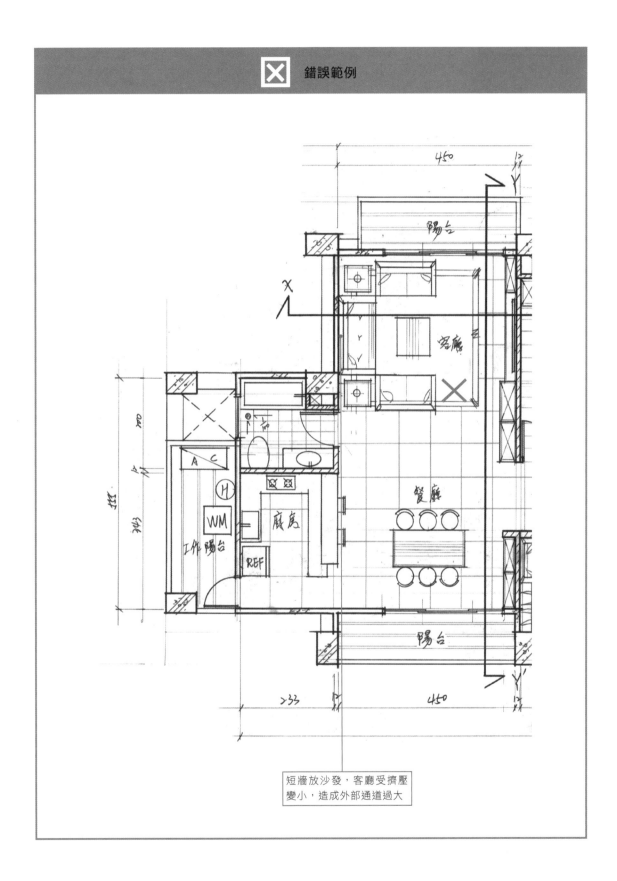

短牆放沙發，客廳受擠壓
變小，造成外部通道過大

10、設備　　　　　　　　平面圖常見的設備有冰箱、洗衣機、冷氣室外機、熱水器，繪製設
　　　　　　　　　　　備時，應與壁面保持些許距離，不要相黏。

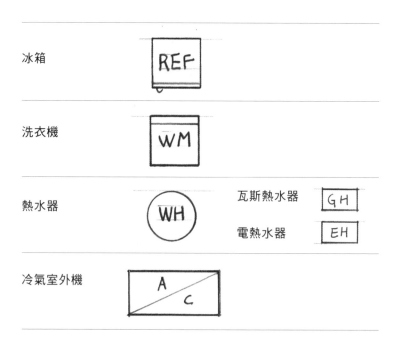

冰箱	REF
洗衣機	WM
熱水器	WH 　瓦斯熱水器 GH 　電熱水器 EH
冷氣室外機	A C

11、材質圖例

材質說明表

圖例							
說明	RC 牆	½ B磚牆	60×60 cm 拋光石英磚	30×30 cm 止滑地磚	海島型 木地板	南方松 木地板	滿鋪地毯

└─ 圖例內容必須與平面圖內容比例相符

Tips：在製作表格時，框線和寫字都是粗實線。

2-3 人體工學與動線

Ⅰ、人體工學尺度

a. 一般人類肩膀寬度為 52 cm，由於人在行走時雙手的擺動，所以所需的行進動線大概為 70 cm，因此房間門片至少要 75~90 cm 左右。

b. 主要行走動線上的主要寬度要求在 90 cm 以上；比較末節的通道也不可小於 70 cm。

c. 特殊地方，如沙發、茶几旁走道的距離大概 40~45 cm（只需通過腿部空間）。廚房在動線上通道要考慮行走（側身行走，30 cm）加上主人烹飪所需的活動空間（60 cm），因此通道至少要 90 cm 以上。

d. 通常在床尾距離衣櫃或床邊距離牆壁或門片，大約需要 70 cm。如果有門片要開，希望走道是門片的寬度加 40 cm。例如門片為 45 cm，走道就為 45 加 40 等於 85 cm。

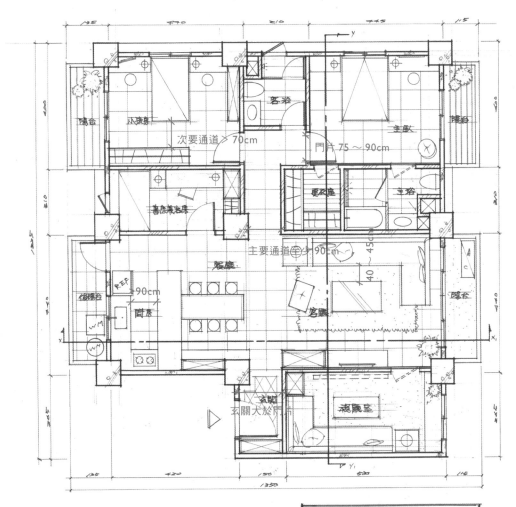

平面配置圖 ⅓₀ u=cm

2、動線規劃技巧　　　　　　室內動線配置有以下的口訣：

(1) 入宅見玄關（至少面積：門寬 ×1.2m）

首先從大門安排一條有效率的動線，沿著樑位通往房屋深處，
通路最好要有120cm不得小於90cm。

· 主要通道（門對門的通路）120～90
· 次要通道（各個格局內部通路，例如床和衣櫃之間）>70
· 橫向走路（沙發和茶几之間）40～45

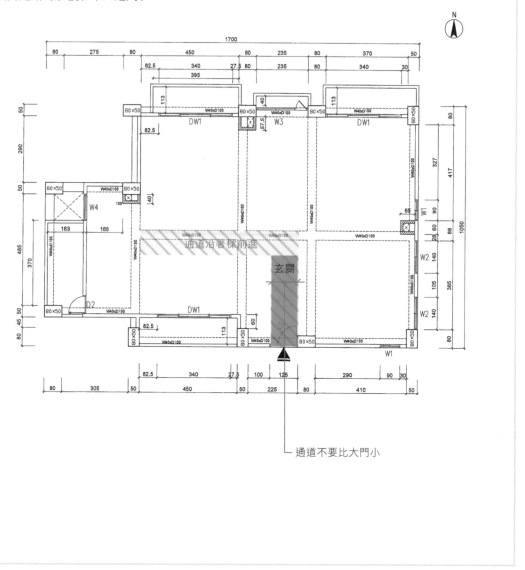

通道沿著樑前進

玄關

通道不要比大門小

(2) 客廳靠大窗（或陽台）

客廳要靠近大窗或大陽台，並且本身面積要大。

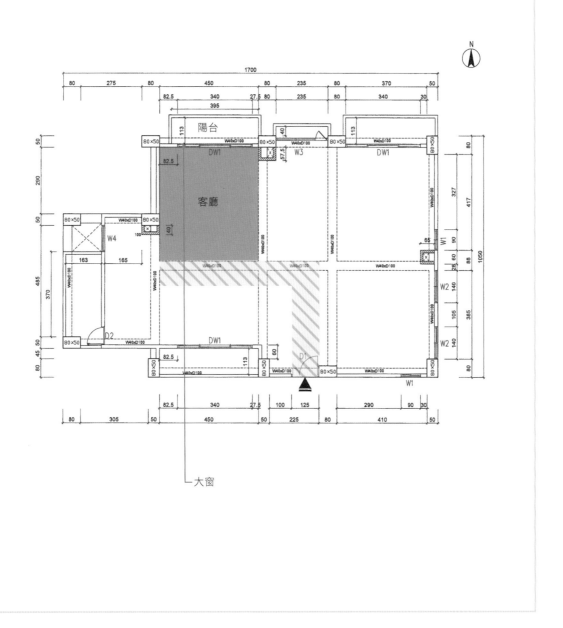

└ 大窗

(3) 後門為廚房（至少面積：1.5×2.7m）

廚房不需要靠近管道間，只要靠近工作陽台即可。

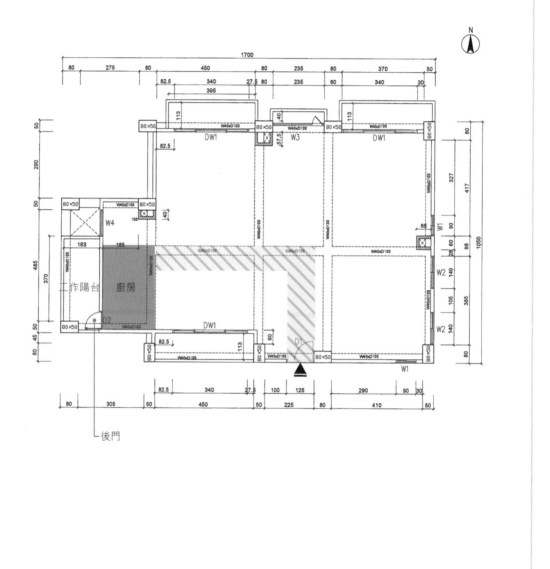

 (4) 中間連餐廳

餐廳在客廳和廚房之間，要注意餐桌四周要有合理空間動線，
假使空間不足可考慮讓餐桌靠牆。

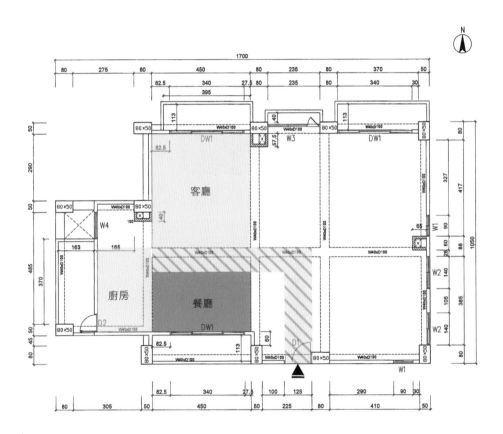

(5) 廁所連管道（至少面積：1.4×2m）

浴室要靠近管道間。

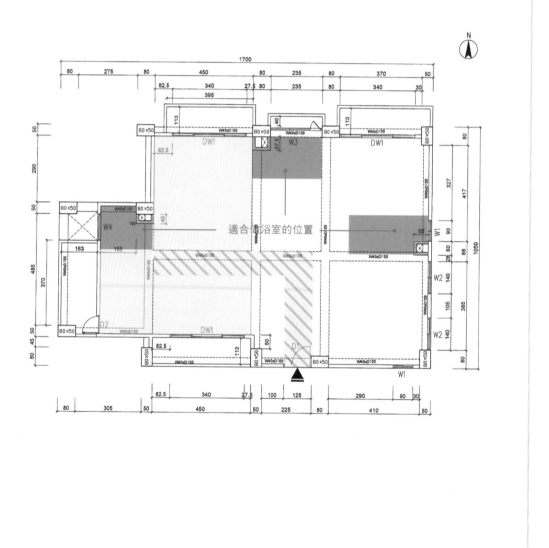

適合當浴室的位置

 (6) 其餘作房間（至少面積：3.3×2.6m）

a. 按著樑位和窗戶將動線四周分割區域，每個房間務必膨脹到通道，以免通道忽大忽小。

如下圖分割出五個區域，如果實際需求不需要五個區域，可把 3 號和 4 號房間合併。

b. 在房間選擇上，有床的房間應遠離客廳或大門，而且不可以是暗房（無窗戶）。主人及輩份高的長輩，應盡量選擇離客廳及大門最遠的房間。沒有床的房間，例如和室、書房、琴房…等，比較能接受暗房，同時也適合配置在大門及開放空間（客、餐廳）附近，並擁有彈性相通之可能。

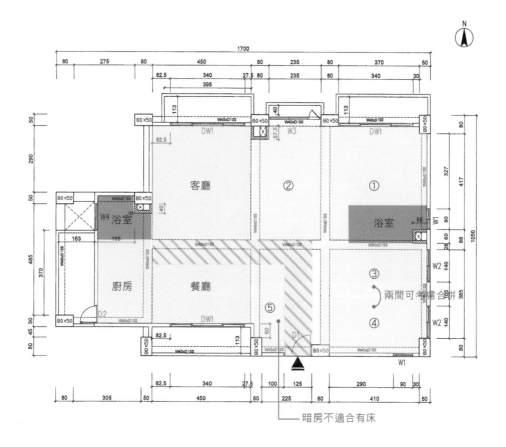

暗房不適合有床

(7) 沒路開通道（至少淨寬：90cm）

分割完的區域如果沒有通路可進入，就要自己開一條通路進入。

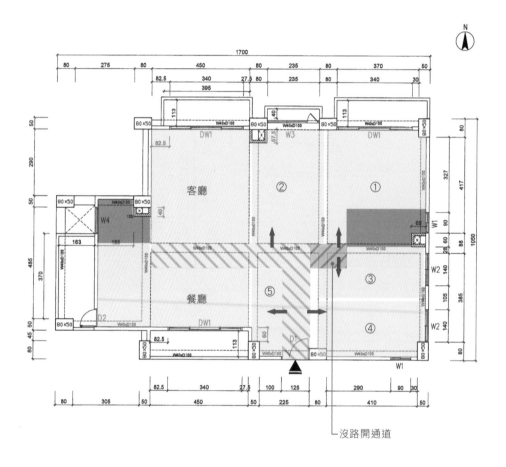

沒路開通道

(8) 和室向走廊

如果房間仍然不足，就得考慮從通道旁製造房間。但是新房間會阻礙原
來房間入口，此時可從客廳或餐廳另開一個門進入。

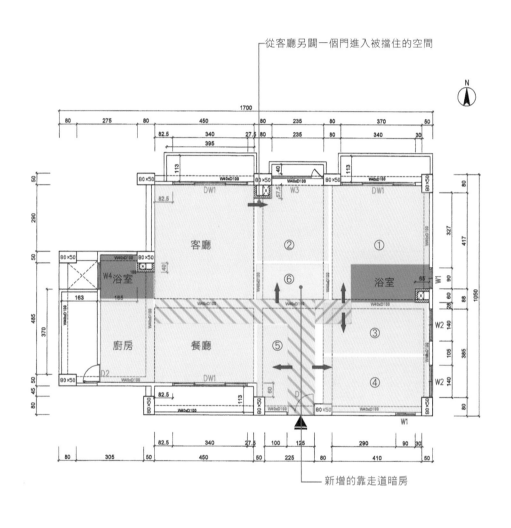

從客廳另闢一個門進入被擋住的空間

新增的靠走道暗房

(9) 主臥靠衛浴

主臥應配置在整體平面的深處 (離大門或客廳最遠)，並且主臥室常有套房浴室的需求，同時也應配置在浴室旁邊。

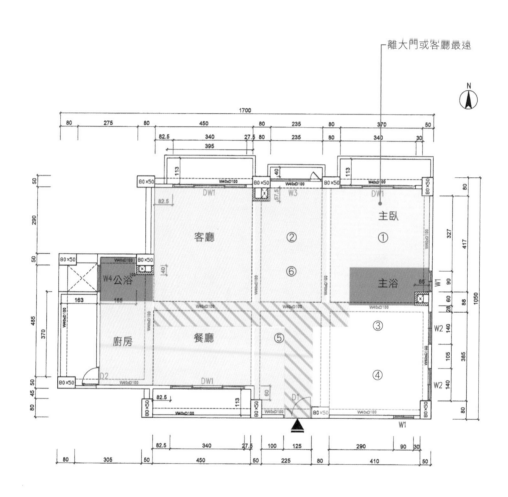

◢ (10) 牆壁置樑下 (單邊切齊者佳)

牆壁放置樑下才能使分配出的空間符合建築特性，
並方便空調及天花造型設計。

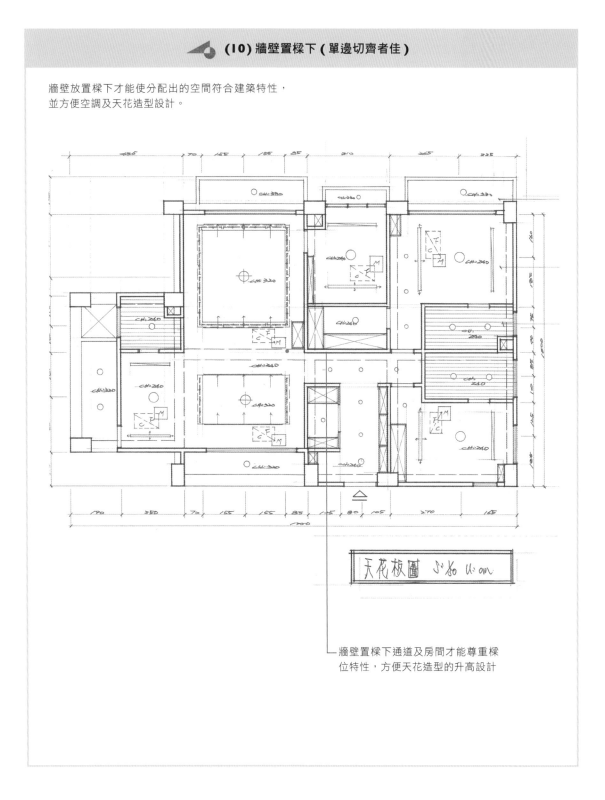

牆壁置樑下通道及房間才能尊重樑
位特性，方便天花造型的升高設計

 (11) 隔間需對齊（牆與牆最好對齊，如有樑，則與樑邊切齊者佳）

隔間盡量對齊，但不需要勉強每一道牆都要對齊。
整齊的牆面可使動線俐落，空間首尾呼應。

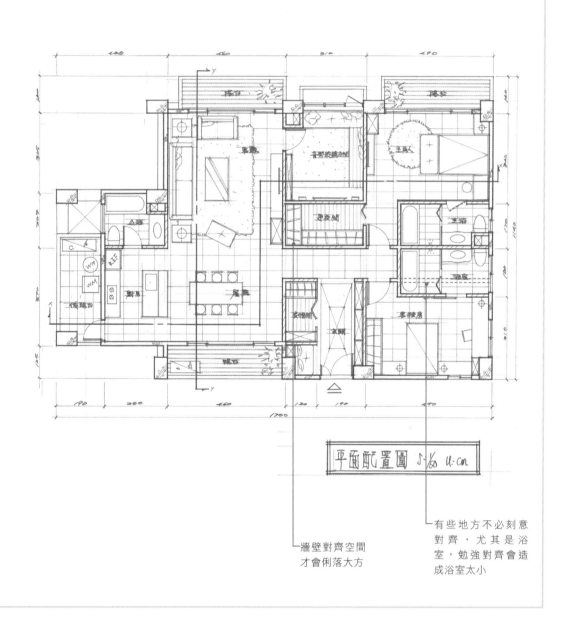

└ 牆壁對齊空間
才會俐落大方

└ 有些地方不必刻意
對齊，尤其是浴
室，勉強對齊會造
成浴室太小

(12) 衣櫃在門邊（衣櫃靠臥室門邊）

房間傢具先配好衣櫃其它的傢具就好辦了！衣櫃先配在房門的左側或右側，如果房間寬度超過 320cm，衣櫃放床尾側牆壁，反之即另一側牆壁。

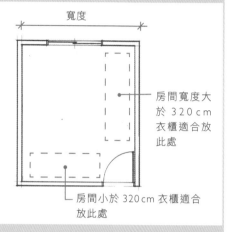

寬度

房間寬度大於 320cm 衣櫃適合放此處

房間小於 320cm 衣櫃適合放此處

(13) 床舖放對角（床放臥室門對角）

床舖如果不放房門對角，會造成進門動線與床相沖。除非在門口設置屏風或隔屏，否則心理感受不佳！

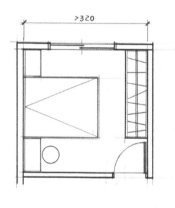

>320

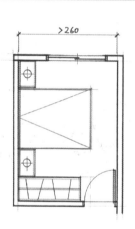

>260

Tips：上述十三條口訣是希望在做格局規劃時，動線能從門口到房間的深處，要以最短、最有效率的直線進行，不要有多餘的動線去浪費珍貴的空間。希望每個空間盡量不要去製造暗房，然後空間能夠配合樑位來處理，這樣在做造型天花時，不管在規劃空調還是天花高度都會有比較合理性的設計。

2-4 無障礙空間尺度

I、通路寬度

在了解通路尺度之前應先了解輪椅尺寸正常輪椅加上乘座者尺寸約為 75×120cm。因此通路最小淨空間不得小於 90cm 在迴轉處需要有直徑 150cm 的空間。

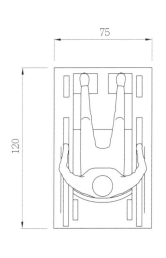

● 輪椅尺度

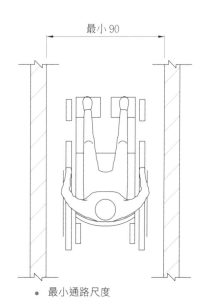

● 最小通路尺度

2、出入口

出入口的門片盡量採用橫拉式,開啟後出入的淨空間不得小於 80cm。

在門口地面應保持水平,不要有高低差,如在浴室出入口,可用截水溝取代門檻來止水。

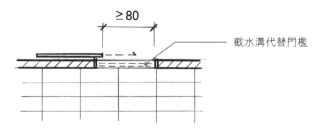

截水溝代替門檻

3、浴室空間

(1) 馬桶：

為方便輪椅乘座者水平移位馬桶，至少有一側要設置可動式扶手，而且該側馬桶旁須留設 70 cm 以上之淨空間，以利輪椅乘座者使用，馬桶如設於側牆時，馬桶中心距離側牆不得大於 60 cm。

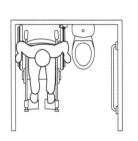 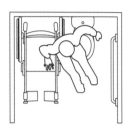 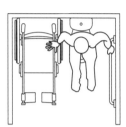 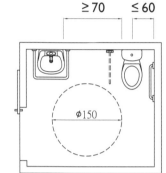

≥ 70　≤ 60

φ150

◢◤ **側邊 L 型扶手**

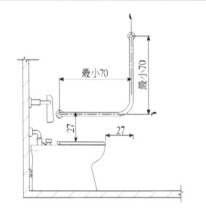

最小70　最小70　27　27

馬桶側面牆壁應裝置 L 型扶手，扶手水平與垂直長度皆不得小於 70 公分，垂直向之扶手外緣與馬桶前緣之距離為 27 公分，水平向扶手上緣與馬桶座面距離為 27 公分。

◢◤ **可動扶手**

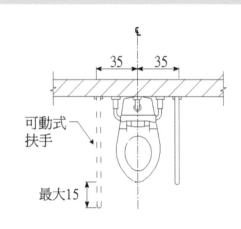

35　35

可動式扶手

最大15

馬桶至少有一側之扶手應為可動式，使用狀態時，扶手外緣與馬桶中心線之距離為 35 公分，扶手高度與對側之扶手高度相等，扶手長度不得小於馬桶前端且突出部分不得大於 15 公分。

(2) 小便器：

小便器應設置在靠近廁所入口便捷處。

◀ 小便器之淨空間

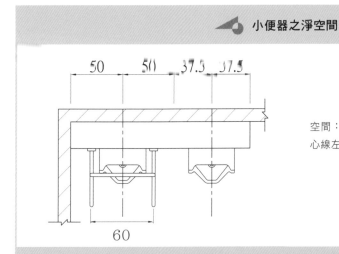

空間：設置小便器之淨空間，不得小於便器中心線左右各 50 公分。

◀ 小便器兩側扶手與牆面地板距離

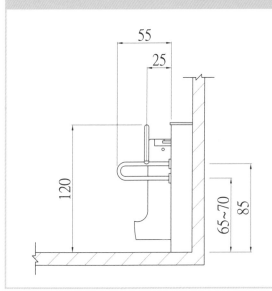

扶手：小便器二側及前方應設置扶手，垂直牆面之上側扶手上緣距地板面 85 公分、垂直牆面之下側扶手下緣與地板面距離為 65~70 公分；平行牆面之扶手上緣距地板面 120 公分，扶手中心距離牆壁 25 公分；兩垂直牆面扶手之中心線距為 60 公分（如上圖），長度為 55 公分。

(3) 洗面盆：

洗面盆上緣距地板面不得大於 80 公分，且洗面盆下面距面盆邊緣
20 公分之範圍，由地板面量起 65 公分內應淨空。

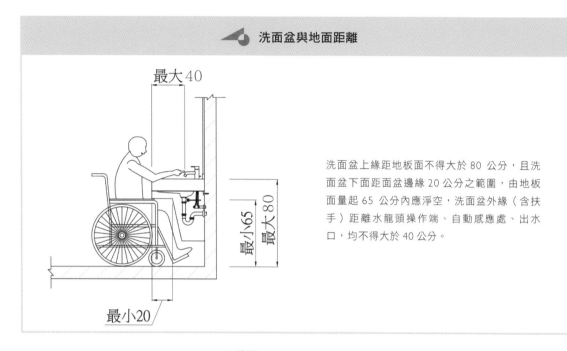

洗面盆與地面距離

洗面盆上緣距地板面不得大於 80 公
分，且洗面盆下面距面盆邊緣 20 公分之範圍，由地板
面量起 65 公分內應淨空，洗面盆外緣（含扶
手）距離水龍頭操作端、自動感應處、出水
口，均不得大於 40 公分。

(4) 鏡子：

很多人把無障礙浴室的鏡子，設計成向下傾斜的角度，其實這個方
式並不正確，要讓輪椅乘座者照到鏡子，只要將鏡子降低即可 (如
下圖)。

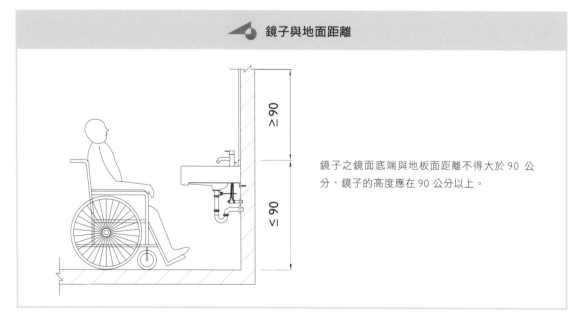

鏡子與地面距離

鏡子之鏡面底端與地板面距離不得大於 90 公
分，鏡子的高度應在 90 公分以上。

(5) 浴缸：

下圖為輪椅乘座者進入浴缸的方式。

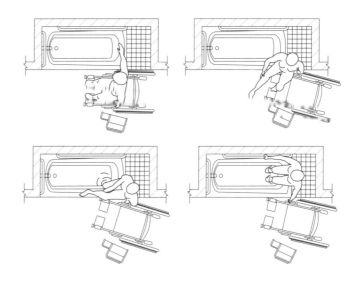

浴缸空間畫法

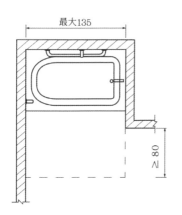

浴缸前方之無障礙空間應涵蓋整個浴缸的長度，前方淨空間寬度不得小於浴缸寬度，深度為 80 公分以上。

浴缸長度不得大於 135 公分；浴缸外側距地面高度 40～45 公分、底部應設置止滑片。

(6)、淋浴間：

淋浴間可分為「移位式淋浴間」和「輪椅進入式淋浴間」：

a、移位式：

「移位式淋浴間」乃是設有固定座椅，輪椅無法進入的淋浴空間。

b、輪椅進入式：

「輪椅進入式淋浴間」乃是設有活動座椅（或完全沒有座椅），輪椅可以進入的淋浴空間。

◀ 浴缸扶手畫法

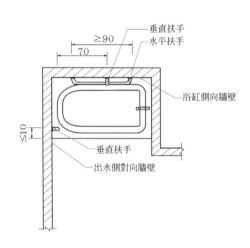

浴缸側向牆壁應設置水平扶手及垂直扶手。水平扶手上緣距浴缸上緣 15 公分至 20 公分，長度不得小於 90 公分。垂直扶手上緣距浴缸底面不得小於 150 公分，下緣距水平扶手上緣不得大於 10 公分，與浴缸靠背側外緣之距離為 70 公分。

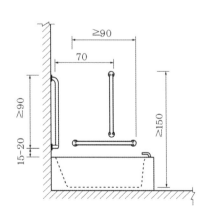

出水側對向牆壁應設置垂直扶手，扶手下端距浴缸上緣 15 公分至 20 公分，長度不得小於 90 公分，且距離浴缸外側邊緣不得大於 10 公分。

淋浴間畫法

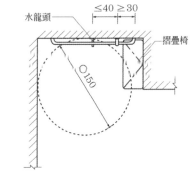

淋浴間內應設置直徑 150 公分以上之迴轉空間。其迴轉空間邊緣 20 公分範圍內，如符合膝蓋淨容納空間規定者，得納入迴轉空間計算。淋浴間內提供具扶手及背靠之淋浴椅，座面高度為 40 公分至 45 公分，並應注意防滑。水龍頭操作桿及蓮蓬頭位置，應設置於距地板面 40 公分至 120 公分範圍內，且應距柱、牆角 30 公分以上。

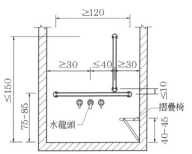

淋浴間應裝設水平及垂直扶手。水平扶手上緣距地板面 75 公分至 85 公分，長度不得小於 120 公分；垂直扶手上緣距地板面不得大於 150 公分，下緣距水平扶手上緣不得大於 10 公分，垂扶手與水龍頭之水平距離不得大於 40 公分，距離牆角為 30 公分以上。

無障礙浴室畫法

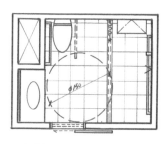

在配置無障礙浴室時，可盡量利用管道間做轉角，一側配置臉盆，另一側配置馬桶並安裝扶手，入口也盡量不要安排在邊角，空間利用最有效率。如果沒有管道間做轉角，也可用加長扶手替代。

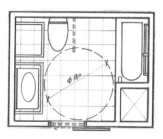

2-5 平面圖繪製的步驟

 掃描觀看手繪示範影片　　　正確手繪步驟

1、依圖面大小、使用之比例經計算後，決定平面繪製於製圖紙上的適當位置。

2、將水平之總寬尺度及垂直之總高尺度計算出。

3、以輔助線繪製平面圖之參考座標（牆心或柱心座標系統或所予之尺度繪出）。

4、以輔助線繪製外牆及開口位置（門、窗）

5、以粗線繪製外牆柱及依製圖準則完成門、窗繪製，以中線繪製女兒牆投影線。

6、檢視放圖是否正確。

7、進行室內配置。

8、以預備之草圖紙或描圖紙，將之覆蓋於繪製妥之平面圖上，進行室內配置草圖規劃。

9、依所給予之各項條件及用途需求，規劃適當之空間及配置草圖規劃。

10、以中線繪製傢具配置。

11、以細線繪製地板鋪面設計並標示空間之名稱。

12、四邊標示各區域尺寸及總尺寸（傢具尺寸免標）。

13、製作材料說明表。

14、標示圖名、比例及單位。

2-6 平面圖繪製練習（S：1/50 U：cm）

平面圖需含地板鋪面、隔間、通道、門窗、傢具及其他相關設備之
配置，同時標註主要房間尺寸及空間名稱，其中地板鋪面及隔間構
造材質，需以圖例方式表達。

I、現況說明：

(參考 109 年設計術科考題)

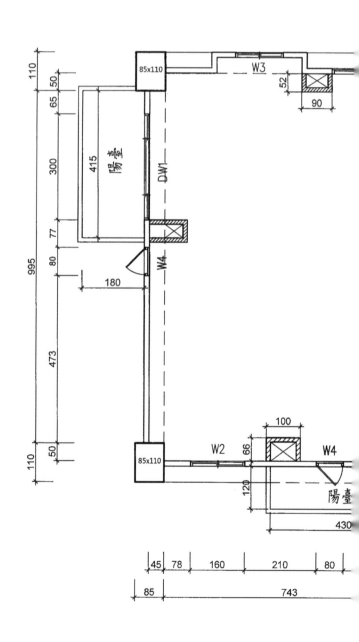

N

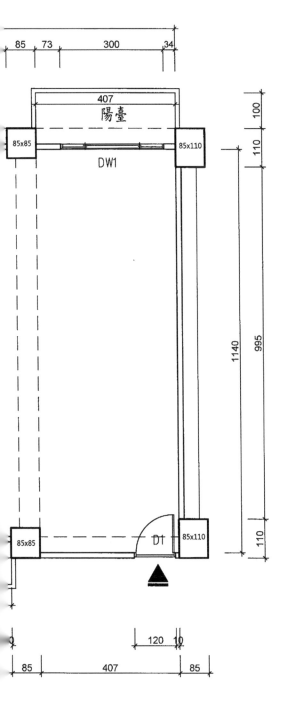

■ 建物地上12層之第8層 （樓層高度350cm、樓版厚20cm）

■ 門窗表-

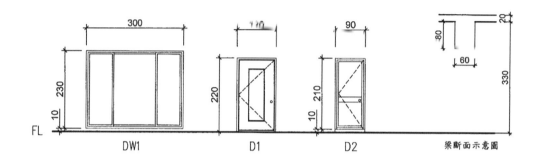

DW1　　　D1　　　D2　　　梁斷面示意圖

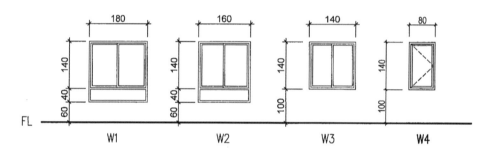

W1　　　W2　　　W3　　　W4

■ 單位：公分（cm）

■ 牆厚度

　　══════ RC外牆　　（W=15cm）

　　══════ 砌1/2B磚牆（W=12cm）

　　══════ 陽臺女兒牆（W=12cm）

■ 四周牆面為防火區劃

　　請依據所提供的平面構造及尺寸相關資料進行室內設計規劃，如附圖所示。
　　該尺寸為基地丈量之尺寸，若有圖說、結構與尺寸標示不完整之部份，請做
　　合理假設，自行閉合。

2、家庭成員及生活喜好：

（1）男主人 40 歲，電子新貴，喜好音樂、旅遊。

（2）女主人 38 歲，從事網路行銷業，喜好古典音樂。

（3）男主人母親 70 歲，身體健康，喜歡水墨創作。

3、空間需求：

（1）玄關：玄關空間的情境塑造及收納空間規劃與配置。

（2）客廳：具接待功能，主牆面須具備視聽影音並提供展示的機能。

（3）餐廳：具有餐桌椅，且可符合多人（4～8人）用餐時之彈性考量。

（4）廚房：須滿足居家烹飪調理的設備需求。

（5）衛浴空間：

　　a. 公共衛浴：須包括洗臉檯（含輔助扶手）、馬桶（含輔助扶手）、淋浴（含輔助扶手及淋浴座椅）
　　　 及其相關附屬設施。

　　b. 主臥室衛浴：須包括檯面式面盆、馬桶與淋浴間及其相關附屬設施。

（6）長親房：須有床頭造型、衣物收納空間及水墨創作區。

（7）男孩房：除單人床及衣物櫃設置外，須有專屬書桌及活動空間。

（8）其他空間：可自行規劃設定，如儲藏室或家事間等。

4、設備空間之需求：

（1）變頻空調採分離式一對多系統，主機尺寸：寬、高、深為 120 cm ╳ 150 cm ╳ 50 cm，室內風機數
　　 量可依空間需求調整之。

（2）空調系統必須規畫室內出風方式（吊隱式風機＋線型出風）及注意室外主機的散熱通風、噪音控制
　　 及不影響外觀等因素。

（3）熱水供應以儲熱式熱水器為主，其尺寸為直徑 50 cm、高度 150 cm。

（4）其他洗衣、曬衣、儲藏、垃圾資源分類處理等必要設施，請自行規劃。

5、其他注意事項：

（1）住宅為機能簡單但具多樣變化之居家生活空間，請注意安全性、舒適性、健康性與便利性之規劃。

（2）居家環境能符合自然採光、通風之要求。

（3）設計時宜多採用綠建材。

示範完成圖

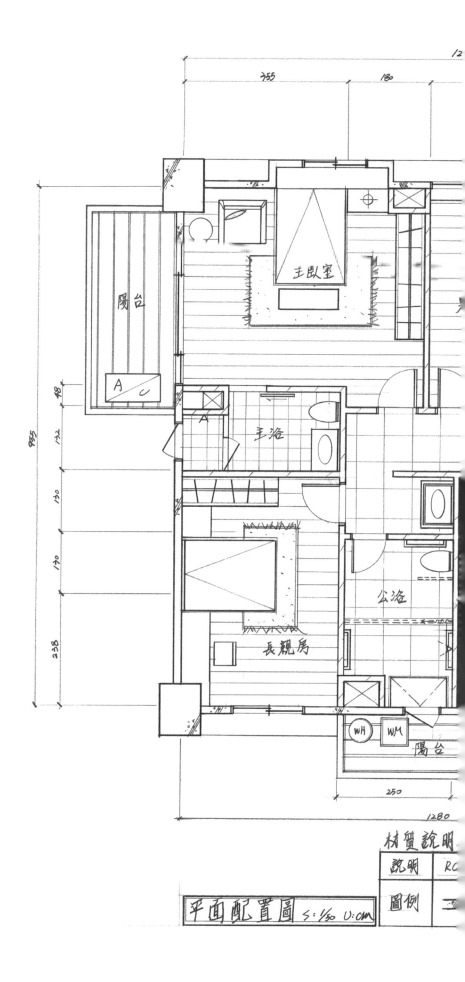

平面配置圖 S:1/30 U:cm

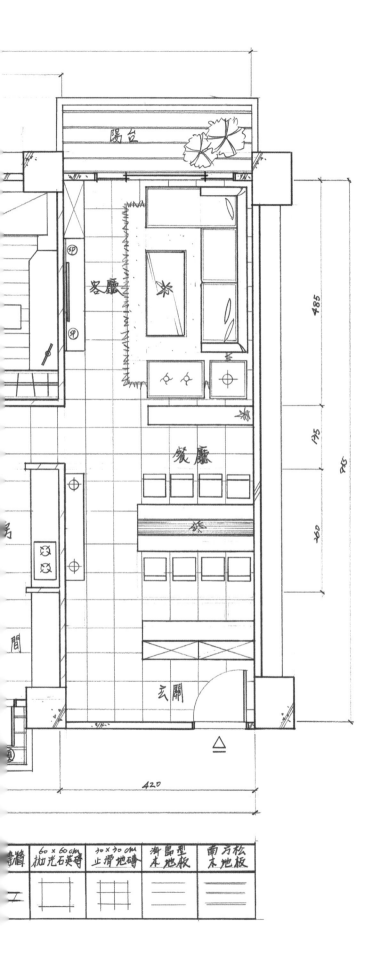

陽台

客廳

餐廳

玄關

485

295

595

160

420

磚牆	60×60 cm 拋光石英磚	30×30 cm 止滑地磚	海島型 木地板	南方松 木地板

2-7 平面圖繪製實習檢討 掃描觀看檢討說明

檢討 I.平面之空間、格局、動線是否合乎空間特性、配合樑位及管道間？

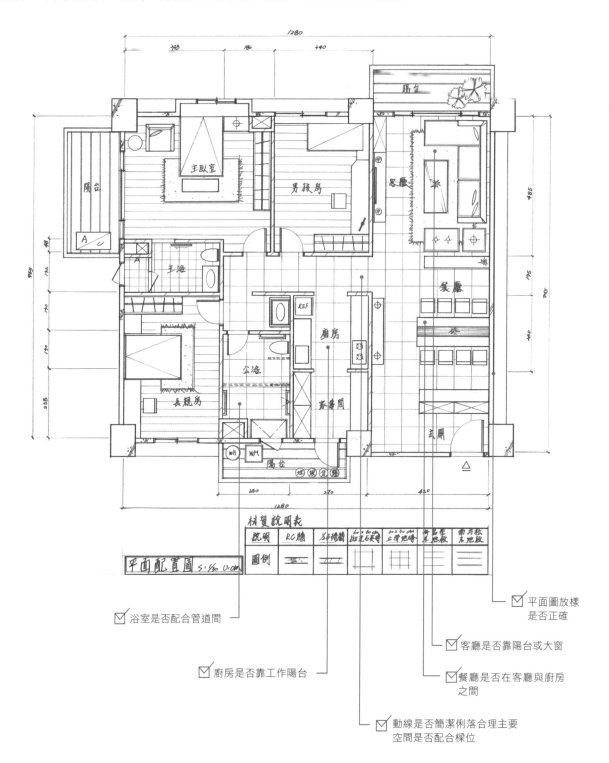

☑ 平面圖放樣
是否正確

☑ 浴室是否配合管道間

☑ 客廳是否靠陽台或大窗

☑ 廚房是否靠工作陽台

☑ 餐廳是否在客廳與廚房
之間

☑ 動線是否簡潔俐落合理主要
空間是否配合樑位

檢討 2. 平面圖之繪製是否合乎 CNS 建築繪圖準則？

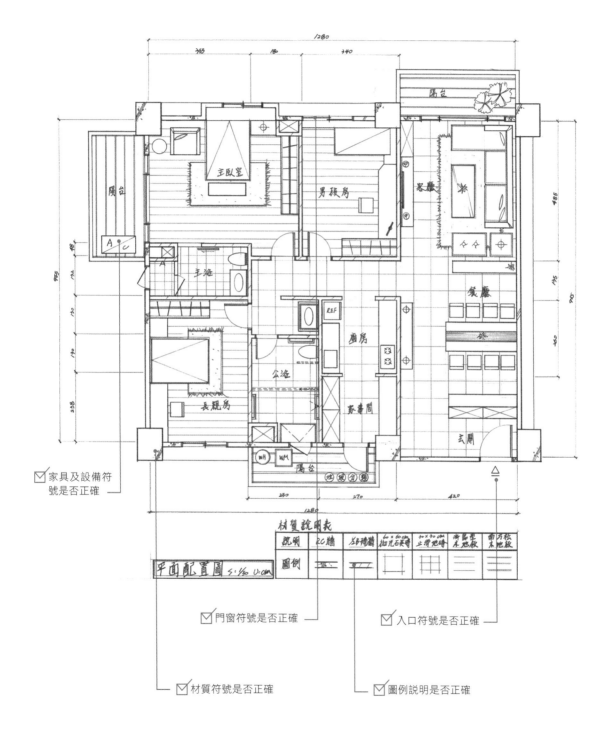

☑ 家具及設備符號是否正確

☑ 門窗符號是否正確

☑ 入口符號是否正確

☑ 材質符號是否正確

☑ 圖例說明是否正確

檢討 3. 傢具及動線尺度是否合乎人體工學尺度？

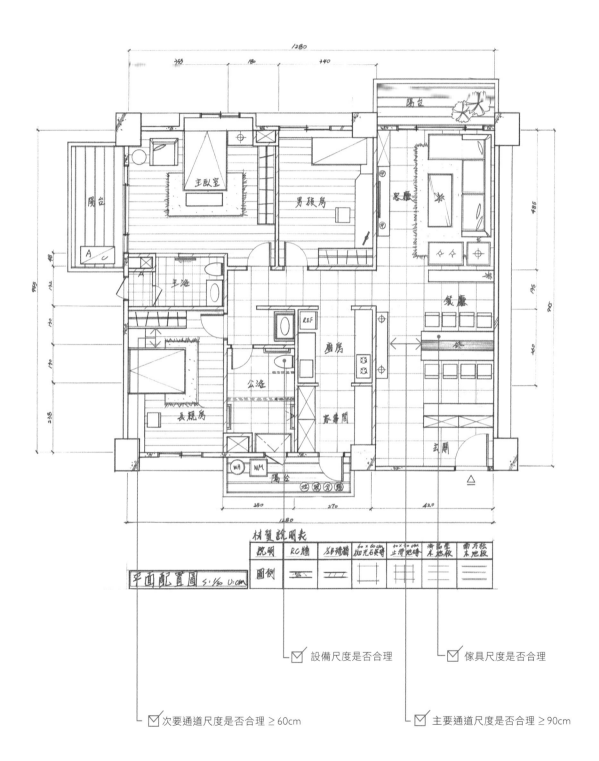

☑ 設備尺度是否合理　　　　☑ 傢具尺度是否合理

☑ 次要通道尺度是否合理 ≧ 60cm　　　　☑ 主要通道尺度是否合理 ≧ 90cm

檢討 4.房間數量是否合乎業主需求、是否有暗房？

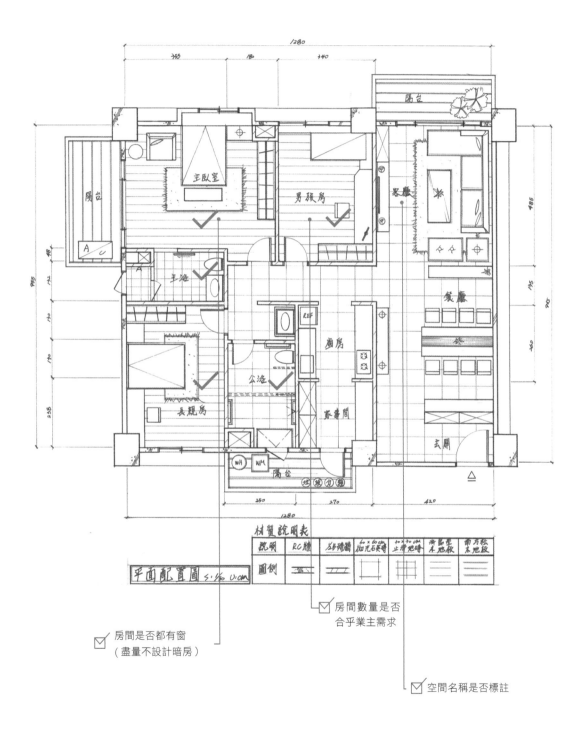

房間是否都有窗
（盡量不設計暗房）

房間數量是否
合乎業主需求

空間名稱是否標註

檢討 5. 線條輕重是否合理明確？

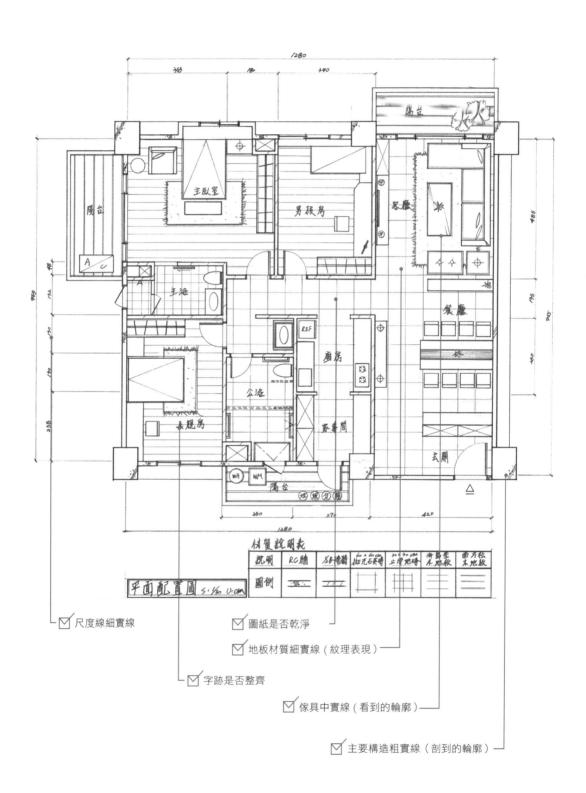

☑ 尺度線細實線

☑ 圖紙是否乾淨

☑ 地板材質細實線（紋理表現）

☑ 字跡是否整齊

☑ 傢具中實線（看到的輪廓）

☑ 主要構造粗實線（剖到的輪廓）

檢討 6. 尺寸標註是否正確完整（四面皆要標註）？

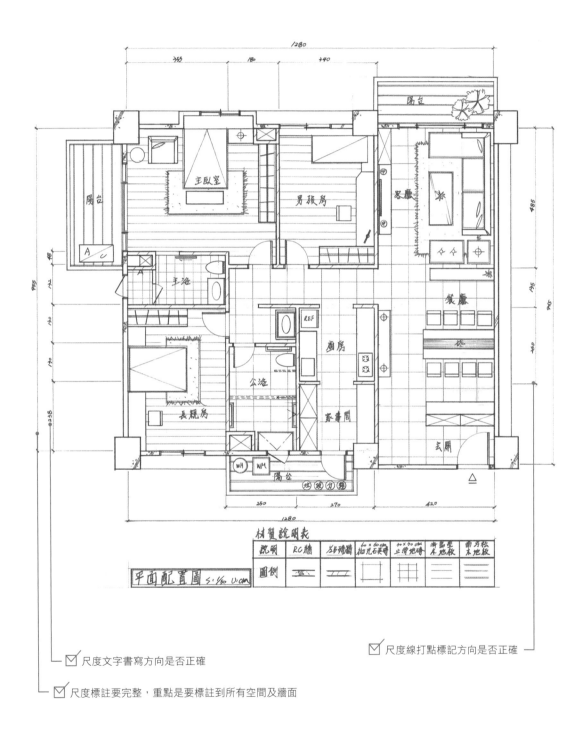

平面配置圖 S:1/50 U:cm

☑ 尺度線打點標記方向是否正確

☑ 尺度文字書寫方向是否正確

☑ 尺度標註要完整，重點是要標註到所有空間及牆面

CHAPTER

3

天花板
裝修圖

CHAPTER 3

天花板裝修圖

天花板裝修圖乃是依需求將平面配置圖加繪燈具、空調等相關設施及設備之施工裝修圖。天花板的功能除了調整遮蔽及美化屋頂樓板之結構外，尚需考慮隔音、隔熱、防火等能；而適當合宜的照明設計亦將增添室內氣氛及效果。

室內裝修天花板圖是以設計完成之平面配製圖，以其建築結構及各空間配置格局為基礎，加以適當的包樑裝飾或造型設計平頂；再加以間接、直接燈光與空調及其出風方式等之考量設計後；繪製天花板之釘製層高、材料選擇、面材處理，並須標明間接、直接燈光照明之位置等之圖面。

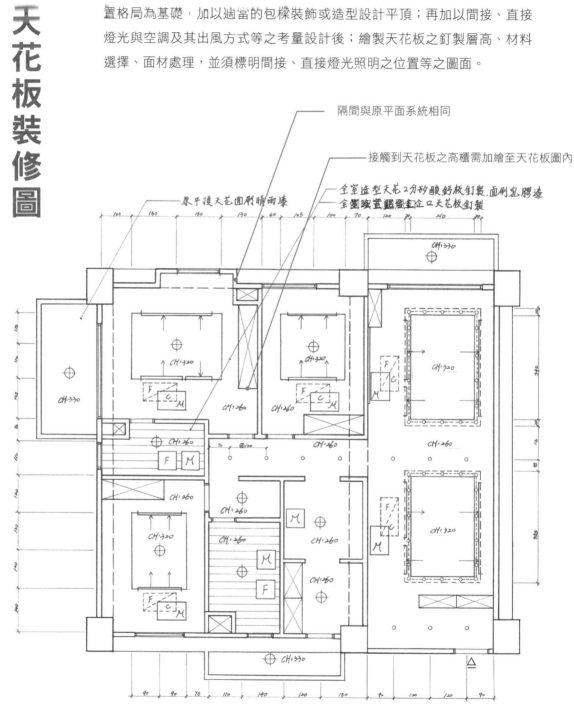

隔間與原平面系統相同

接觸到天花板之高櫃需加繪至天花板圖內

全室造型天花2分矽酸鈣板釘製，面刷乳膠漆
全圈暗藏燈企口天花板釘製

屋平頂天花面刷暗雨漆

3-1 常用之燈具、空調設備之基本符號

I、常見燈具符號

名稱	符號	備註
單切開關	(S)	在消防設備圖中 (S) 代表揚聲器
雙切開關	(S2) or (S3)	(S3)表示三路開關的雙切接法，目前學界比較主張 (S2) 以免混淆
吸頂燈	◯	
主燈 (吊燈)	⊛	
嵌燈	⊕	
日光燈	[= = = -⊝- = = =] or ══════◯═══	虛線代表燈具隱蔽在天花板內，實線代表燈具是外露可見的。
LED 燈條	-◌- -◌- -◌- -◌- or ─◌──◌──◌──◌─	
T-BAR 燈	▢T	
軌道燈	▽ ▽ ▽ ───────	
壁燈	⊢◯	

2、常見空調符號

名稱	符號	備註
風扇		
維修孔		M 代表人孔，尺寸不得小於 60 x 60 cm H 代表手孔
壁掛式送風機		F/C 代表送風機
吊隱式送風機	or	虛線代表隱蔽在天花板內，實線代表送風機機體外露
窗型冷氣		窗型冷氣並非送風機，所以一定不能使用 F/C，要使用 A/C
平頂 出風口 (下吹式)	or 線型出風	箭頭向外代表出風，箭頭向內代表迴風
平頂 迴風口 (下吹式)	or 線型迴風	
牆上 出風口 (側吹式)		
牆上 迴風口 (側吹式)		

3-2 如何設計天花板裝修圖

I、複製平面圖框

天花板亦稱為天花反射平面圖,係假想室內地面鋪滿大片鏡子,從這片鏡子上所得到的映射投影,就是我們要繪製的天花板圖,圖面中的範圍與隔間與平面圖相同。另外有接觸到天花板的高櫃,也需要加繪至天花板圖內。

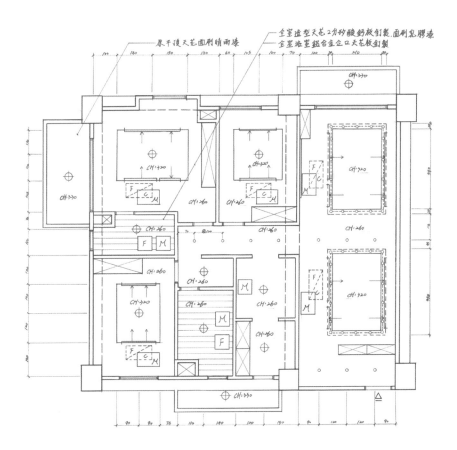

繪製天花牆框時,可利用製圖桌之平行尺複製水平牆線。

再利用大三角板複製垂直牆線。

天花牆框的門窗不需繪製平面圖的門窗符號，因為反射平面圖是鏡像投影，並非以剖切向下看的緣故，因此門窗以開口線表明位置即可。

我們必將天花板圖的門窗以閉合狀態來表示。

2、照明設計的原則

經由設計者分析燈具、照明分佈而選擇適當的照明方式，其不僅可建立舒適的照明，且可提升該空間的美學效果。一般照明以需求來說，可分成兩種形式。

（1）整體性照明：強調等量均勻的分配照明至空間的每一個角落，適合以吸頂燈、間接燈槽或流明天花來表現。

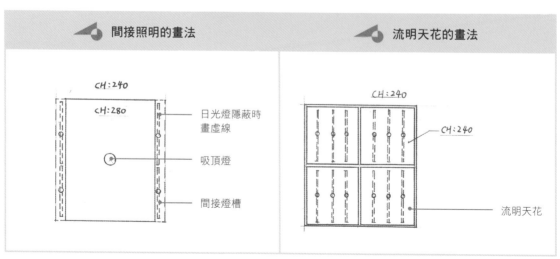

（2）局部性照明：強調有變化性的點光源投射，適合以投射燈、吊燈來表現。

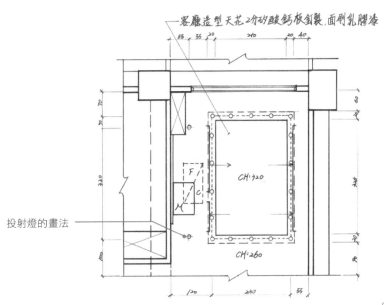

投射燈的畫法

3、空調設計原則

（1）若房間內高度足夠，沒有什麼天花造型設計，此時較適合選用壁掛式冷氣，若空間內選用吊隱式冷氣，應盡量藉由吊隱式冷氣表現出天花造型及其空調出風方式。

（2）送風機的尺寸：

a、壁掛式：至少 90×25 cm

b、吊隱式：至少 100×55 cm

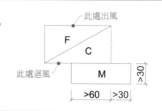

（3）維修孔與送風機的關係：

a、維修孔一定在送風機的某一側。

b、送風機前端至少需 5 cm 做集風箱，

後端至少需 30 cm 的維修空間。

a. 至少 5 cm
b. 至少 55 cm
c. 至少 30 cm 供維修
d. 至少 35 cm 才可安裝

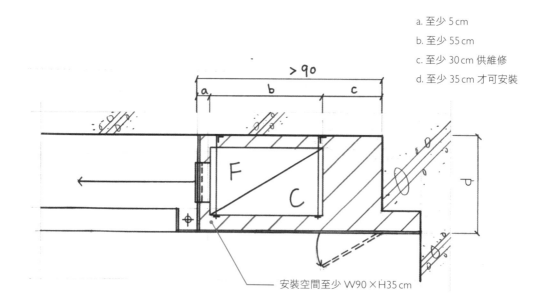

安裝空間至少 W90×H35 cm

4、間接燈槽及吊隱式空調出風表現

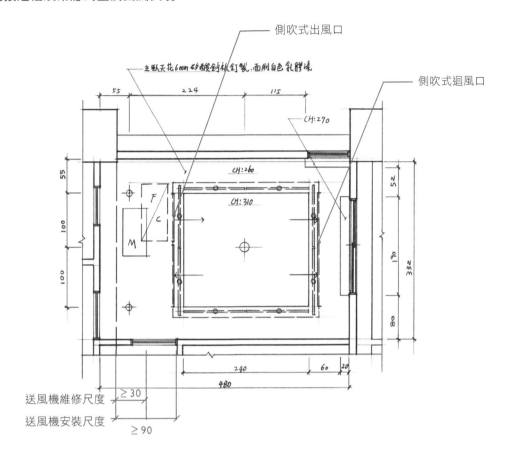

側吹式出風口

側吹式迴風口

主臥天花6mm矽酸鈣板釘製，面刷白色乳膠漆

送風機維修尺度　≧30
送風機安裝尺度　≧90

5、浴室天花的表現

浴室因顧慮樓板下的管線維修，通常在天花板上都會配置維修孔（廚房也有相同問題），另外為了通風及除濕，在天花板上也會配置風扇。

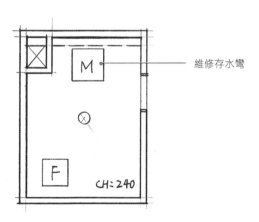

維修存水彎

6、符號說明表

現今科技發達,空調及燈具的形式繁多,加上室內設計標準的符號不足,造成在業界常有符號不統一的狀況。因此在設計完天花圖面,一定要做一個符號說明表,幫助識別圖面上燈具和空調的符號。

┌─ 符號圖例應與圖面內容一致

符號說明表

說明	吸頂燈	炊燈	LED燈	送風機	維修孔	側吹出風口	側吹迴風口	下吹出風口	下吹迴風口
符號	⊕	✦	-○-○-○-	F/C	M	↑	↓	▯	▯

7、天花板設計應注意的事項

（１）天花板之施工,主要功能除收頭外,在於收納各種配線（浴廁天花板則是用來遮蓋汙水管）。

（2）天花板可鑲嵌及藏入燈具,設計時應注意載重問題。

（3）選擇天花板材料,除了安全考慮外,宜注意各空間的特性來選擇其材料（ex：防水性、防潮性、耐火性、隔音性、隔熱性等）。

（4）天花板設計時須注意與周圍事物的搭配接頭（ex：窗簾、牆面）之處理。

3-3 天花板圖繪製的步驟

 掃描觀看手繪示範影片　 正確手繪步驟

I. 依圖面大小、使用之比例經計算後，決定天花板圖繪製於製圖紙上的適當位置。
（以繪製於平面配製圖之右側或下方為佳）

2. 以輔助線將平面之外牆、開口位置（門、窗）及分間繪妥。

3. 依製圖準則繪製完成柱、牆及門、窗及分間牆。

4. 以中虛線繪出樑位置。

5. 以平面配製圖為基礎，先將高櫃位置繪出；再進行適宜的平頂釘製設計。

6. 空調照明配置設計，需表現空調設備位置及其出風方式，並用適當的燈具圖例繪製完成燈具配置。

7. 以 CH（代表表面離地之高度）：標註天花板各層次之高度。

8. 標註表面材質（粉刷）之文字。

9. 標註尺寸，重點是天花造型尺寸和燈具位置尺寸。

10. 繪製符號說明表，說明燈具和空調相關設備。

II. 標示圖名、比例及單位。

3-4 天花板圖繪製練習：（S：1/50　U：cm）

依前章所練習之平面圖繪製天花板圖，圖面需考慮空調出風方式及
其位置與間接照明等內容，並於圖說內表達所有材質、燈具、空調
等設備之相關圖例與天花板高程。

CH:330

天花板圖 S:½0 U:CM

符號說明表

說明	吸頂燈	崁燈	LED燈	送風機	維修孔	側吹出風口	側吹廻風口
符號	⊕	⊹	-o-o-o-	F/C	M	↑	↓

原平頂天花面刷晴雨漆

全室造型天花2分矽酸鈣板釘製.面刷乳膠漆
全室浴室鋁合金企口天花板釘製

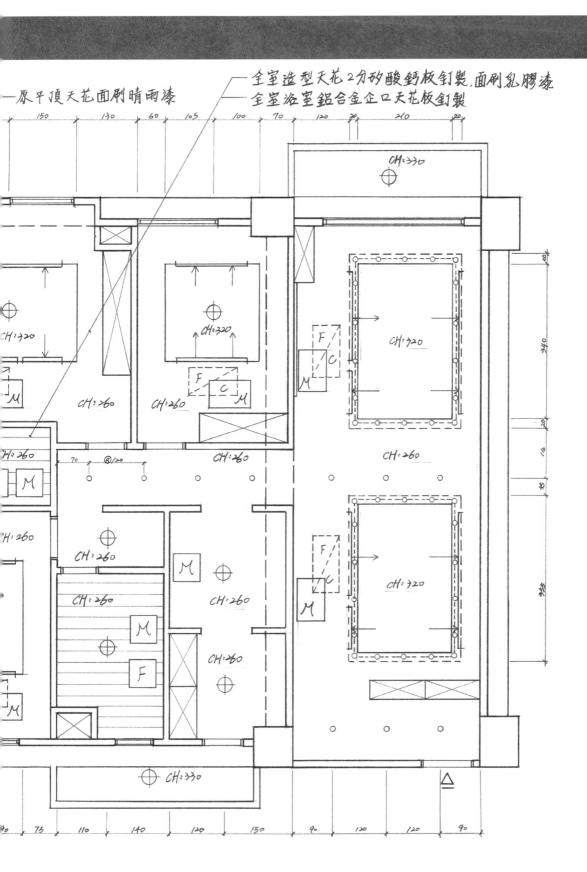

3-5 天花板圖繪製實習檢討

掃描觀看檢討說明

檢討 1. 天花板圖之結構、高度及材質適當與否檢討。

檢討 2. 照明配置適當與否檢討。

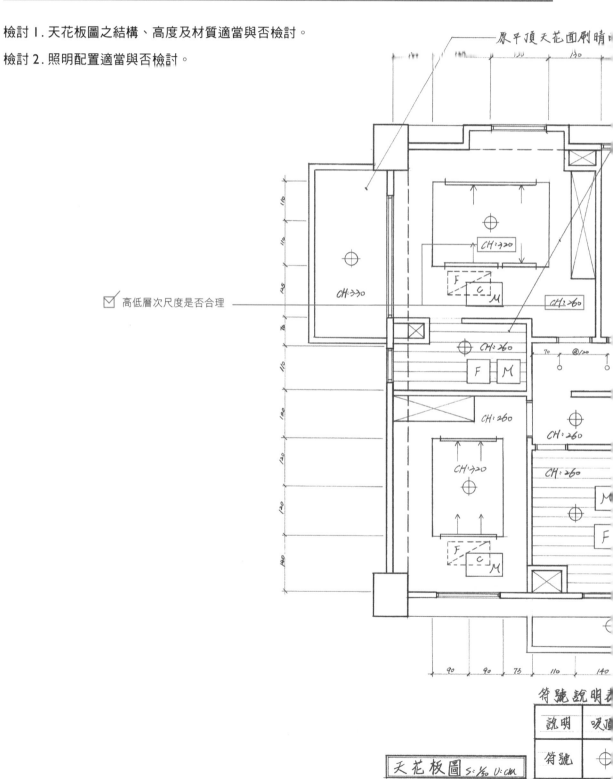

全室造型天花2分矽酸鈣板釘製,面刷乳膠漆
全室浴室鋁合金企口天花板釘製

☑ 材質是否合理

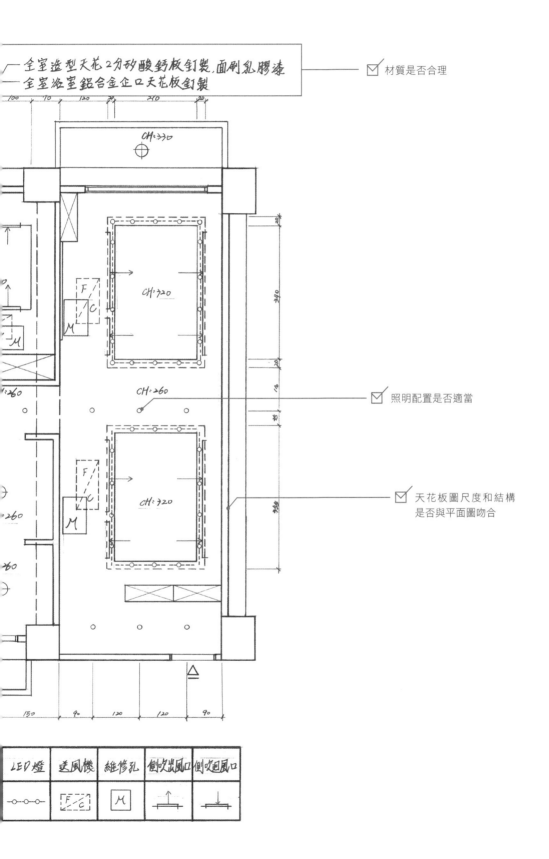

CH:330

CH:320

CH:260

☑ 照明配置是否適當

CH:320

☑ 天花板圖尺度和結構
是否與平面圖吻合

LED燈	送風機	維修孔	側吹出風口	側吹迴風口
○—○—○	F/C	M	↑	↓

檢討 3. 天花板圖之繪製是否合乎 CNS 建築繪圖準則檢討。

檢討 4. 空調設備合理性檢討。

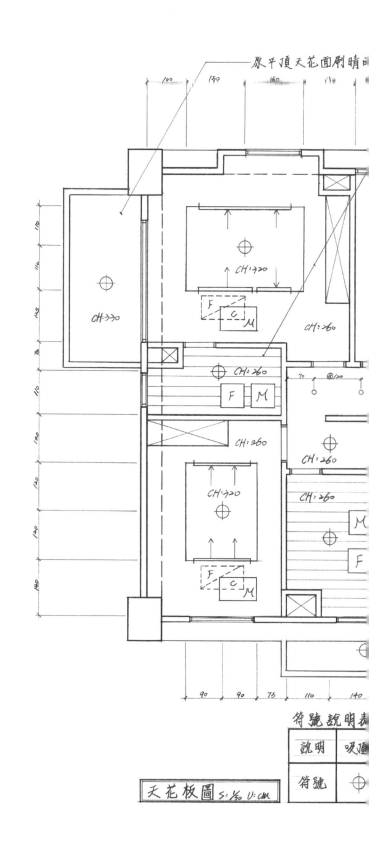

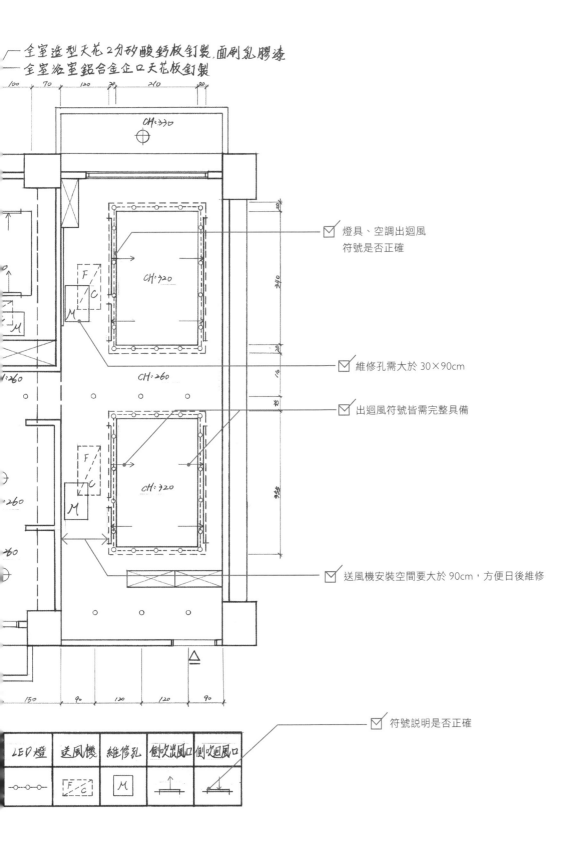

全室造型天花2分矽酸鈣板釘製,面刷乳膠漆
全室浴室鋁合金企口天花板釘製

☑ 燈具、空調出迴風
　 符號是否正確

☑ 維修孔需大於 30×90cm

☑ 出迴風符號皆需完整具備

☑ 送風機安裝空間要大於 90cm，方便日後維修

☑ 符號說明是否正確

LED燈	送風機	維修孔	側吹出風口	側吹迴風口

3-6 指定空間天花板圖繪製練習：（S：1/50 U：cm）

依前章所練習之平面圖繪製客廳天花板圖，圖面需考慮空調出風方
式及其位置與間接照明等內容，並於圖説內表達所有材質、燈具、
空調等設備之相關圖例與天花板高程。

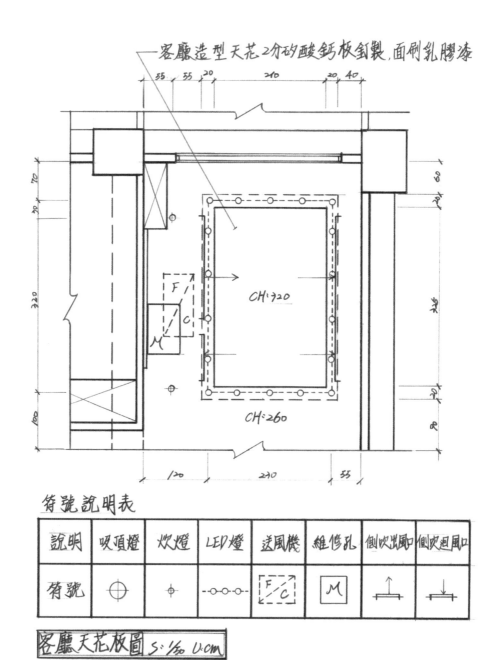

客廳造型天花2分矽酸鈣板釘製,面刷乳膠漆

CH:720

CH:260

符號說明表

說明	吸頂燈	炊燈	LED燈	送風機	維修孔	側吹出風口	側吹迴風口
符號	⊕	⊙	-o-o-o-o-	F/C	M	↑	↓

客廳天花板圖 S:1/50 U:cm

3-7 指定空間天花板圖繪製實習檢討：

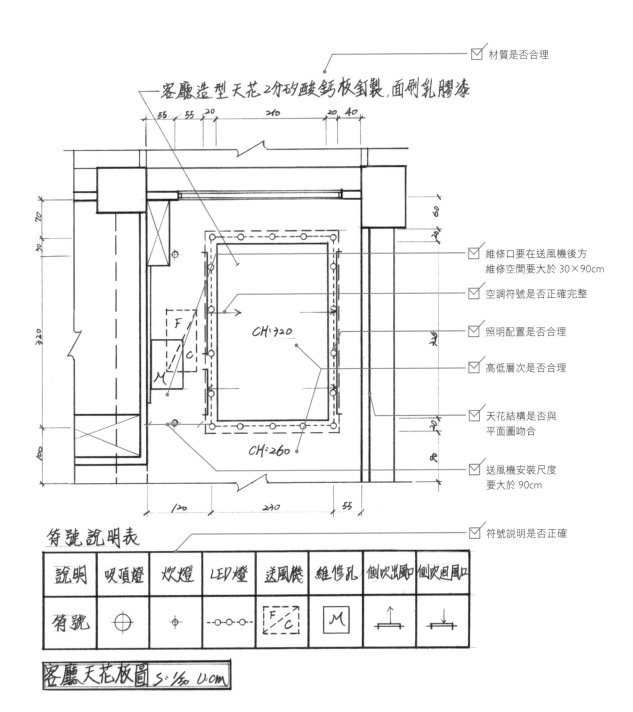

材質是否合理

客廳造型天花2分矽酸鈣板釘製,面刷乳膠漆

維修口要在送風機後方
維修空間要大於 30×90cm

空調符號是否正確完整

照明配置是否合理

高低層次是否合理

天花結構是否與
平面圖吻合

送風機安裝尺度
要大於 90cm

符號說明是否正確

符號說明表

說明	吸頂燈	炊燈	LED燈	送風機	維修孔	側吹出風口	側吹迴風口
符號	⊕	+	-o-o-o-	F/C	M	↑	↓

客廳天花板圖 S:1/50 U:cm

CHAPTER
4

立面圖

CHAPTER
4

立面圖

立面圖是指建築物室內各面的正投影視圖。簡而言之，平面圖包含了最多的資料，用來描述建物的機能；而立面圖則是用來描述建物的外部造型（外觀）。而當立面圖用來表示內部形狀時，謂之室內立面圖或以剖面圖稱之。

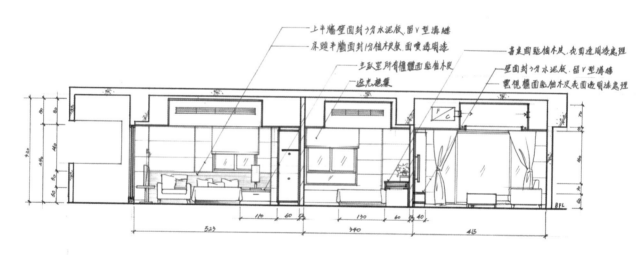

4-1 室內立面圖繪製的內容

1、RC 建築結構（樑、板、牆）

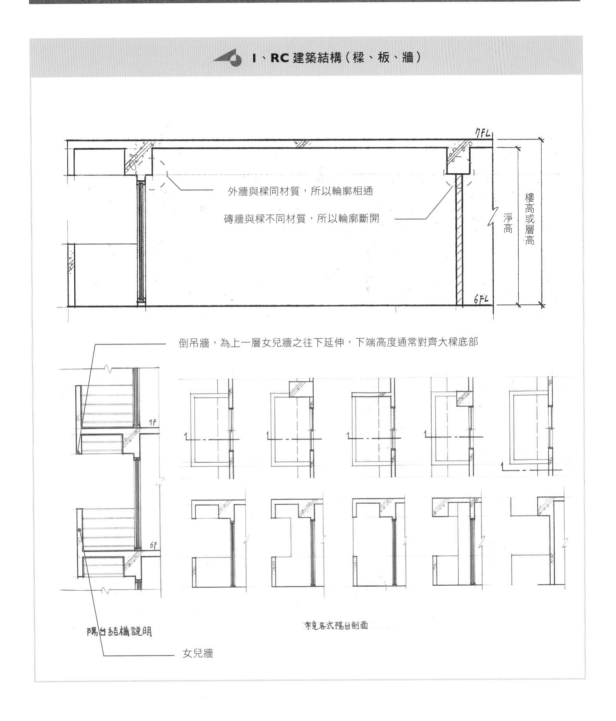

外牆與樑同材質，所以輪廓相通

磚牆與樑不同材質，所以輪廓斷開

倒吊牆，為上一層女兒牆之往下延伸，下端高度通常對齊大樑底部

陽台結構說明

女兒牆

常見各式陽台剖面

◢ 2、天花造型及剖面（間接燈及空調出風方式）

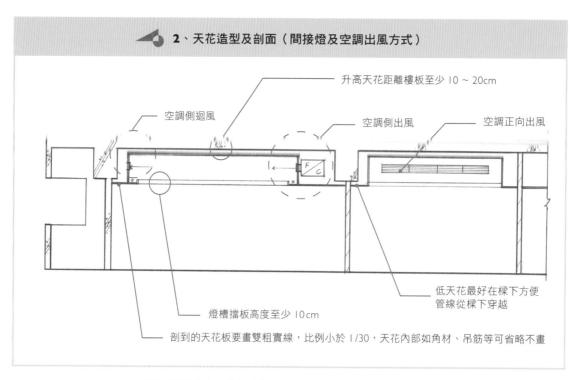

剖立面設計時，應優先把建築結構及天花完成，再來做壁面及傢具的設計。

◢ 3、重要人體工學高度尺寸

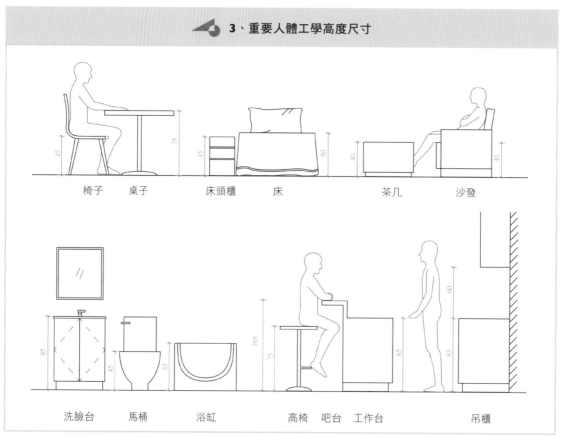

4、門、窗位置

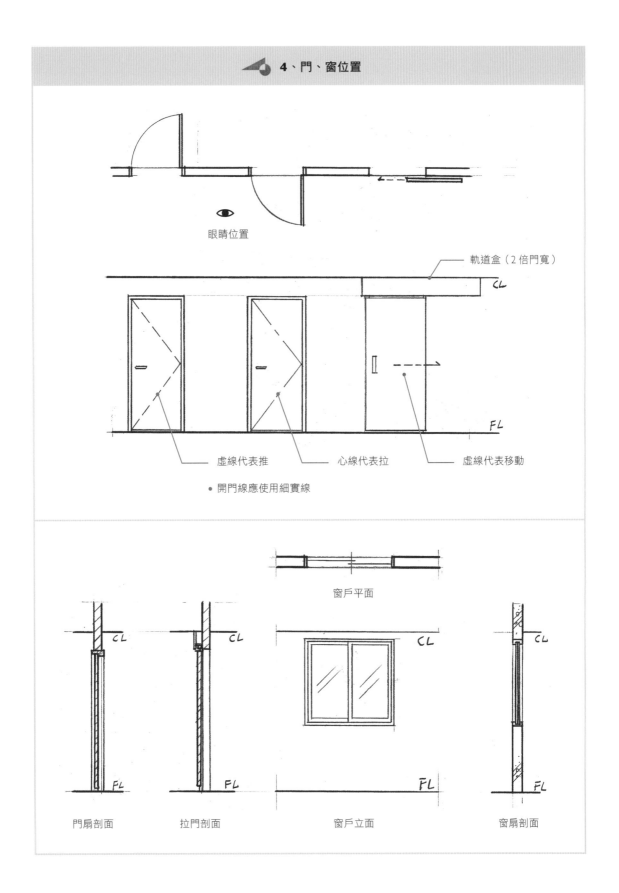

眼睛位置

軌道盒（2 倍門寬）

CL

FL

虛線代表推　　　心線代表拉　　　虛線代表移動

● 開門線應使用細實線

窗戶平面

CL　　　　CL　　　　　　　　CL　　　　CL

FL　　　　FL　　　　　　　　FL　　　　FL

門扇剖面　　拉門剖面　　　　窗戶立面　　　　窗扇剖面

5、櫥櫃外觀及剖面

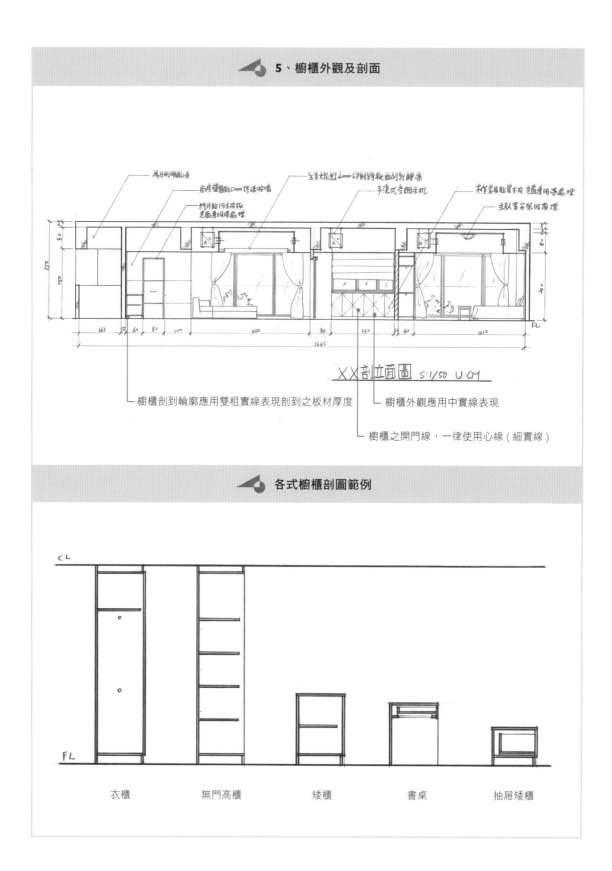

XX剖立面圖 S:1/50 U:CM

櫥櫃剖到輪廓應用雙粗實線表現剖到之板材厚度

櫥櫃外觀應用中實線表現

櫥櫃之開門線,一律使用心線 (細實線)

各式櫥櫃剖圖範例

CL

FL

衣櫃　　　　無門高櫃　　　　矮櫃　　　　書桌　　　　抽屜矮櫃

6、壁面造型

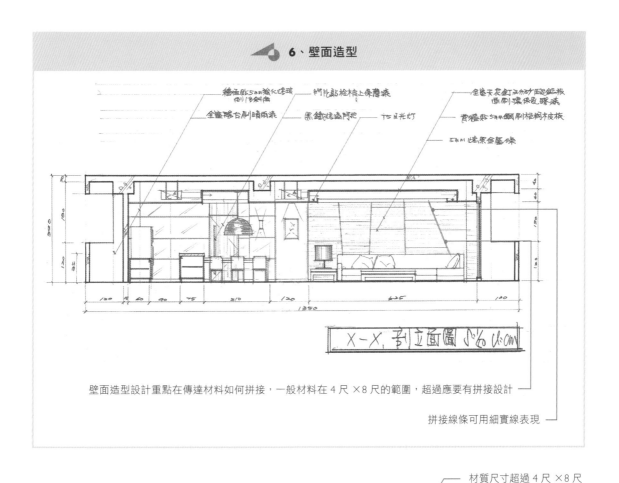

壁面造型設計重點在傳達材料如何拼接，一般材料在 4 尺 ×8 尺的範圍，超過應要有拼接設計

拼接線條可用細實線表現

材質尺寸超過 4 尺 ×8 尺
可做材質拼接設計

4-2 立面圖的兩種表現方式

Ⅰ、展開立面圖　　　　　　　　以入門後順時針方向展開立面，此乃實務上較常出現的模式。

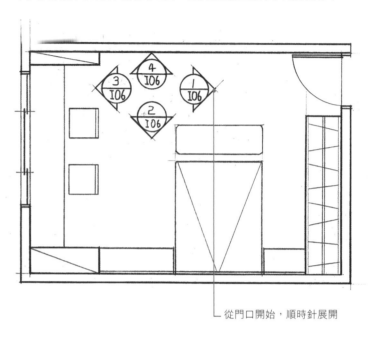

└ 從門口開始，順時針展開

2、全區剖立面圖　　　　　　　以Ｘ軸（水平）和Ｙ軸（垂直）兩向全區剖立面來表現，此模式較
　　　　　　　　　　　　　　　常出現在裝修送審之圖面和過去證照考試當中。

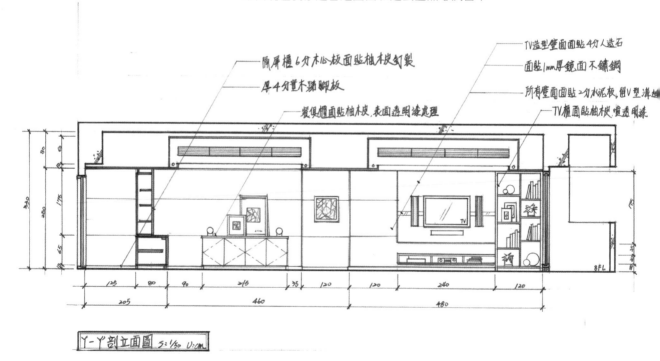

4-3 指定空間展開立面圖

I、展開指示符號

（I）展開指示符號的畫法，實務上以房間入口為 A 向，然後順時針展開。（如下圖）

（2）若房間並無需要展開四個立面，可以用簡易的三角形指向索引的立面，原則上超過二個立面，仍需順時針展開。（如下圖）

2. 房間立面設計

仍需正確表達建築結構，尤其對剖到的天花，應以雙粗實線表達正確位置，然後依序表達牆面造型及固定家具。

空間各式立面造型範例

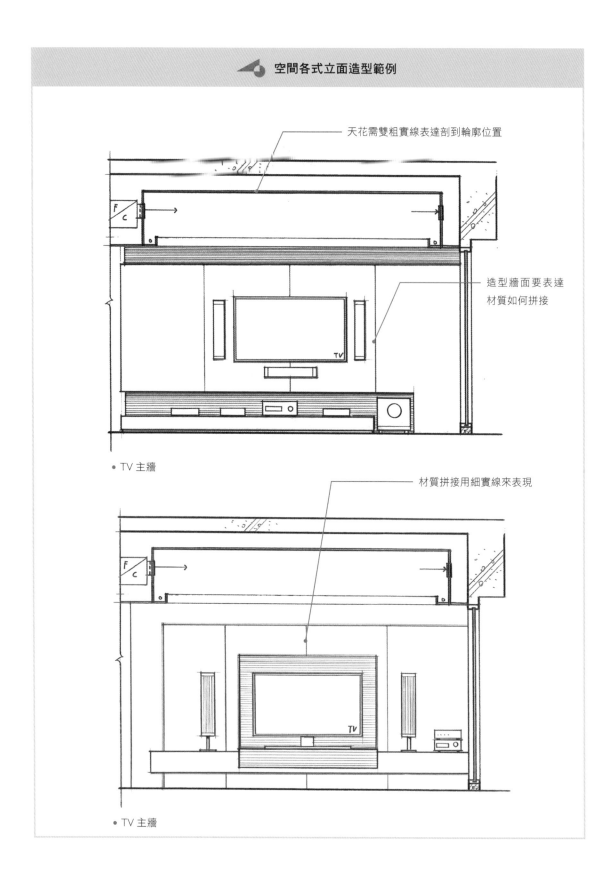

天花需雙粗實線表達剖到輪廓位置

造型牆面要表達
材質如何拼接

• TV 主牆

材質拼接用細實線來表現

• TV 主牆

空間各式立面造型範例

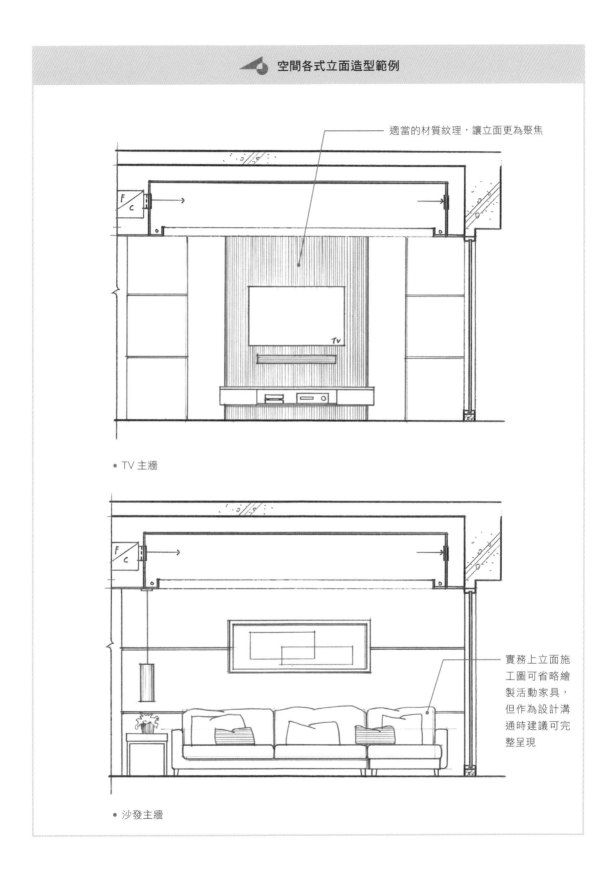

適當的材質紋理，讓立面更為聚焦

• TV 主牆

實務上立面施工圖可省略繪製活動家具，但作為設計溝通時建議可完整呈現

• 沙發主牆

空間各式立面造型範例

送風機要注意需有合理的安裝空間

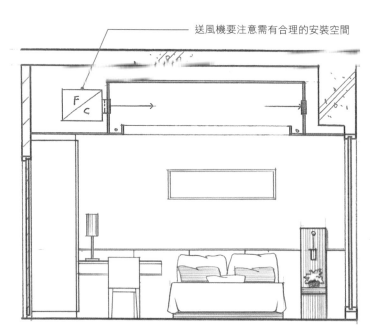

• 臥室床頭造型牆

不同材質,牆壁與樓板輪廓斷開

相同材質,
牆與樑輪廓相通

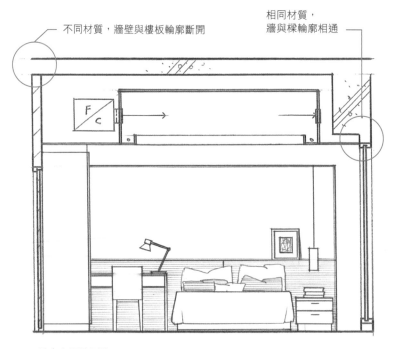

• 臥室床頭造型牆

空間各式立面造型範例

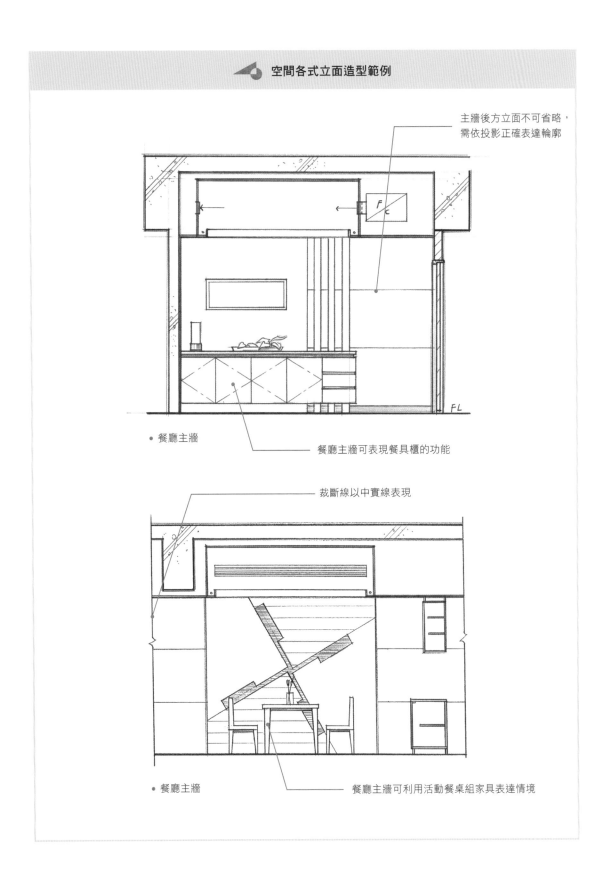

主牆後方立面不可省略，
需依投影正確表達輪廓

F C

FL

• 餐廳主牆

餐廳主牆可表現餐具櫃的功能

裁斷線以中實線表現

• 餐廳主牆

餐廳主牆可利用活動餐桌組家具表達情境

空間各式立面造型範例

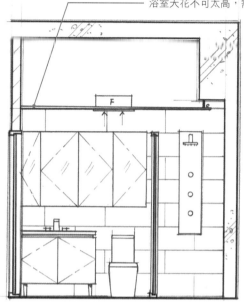

浴室天花不可太高，需保留存水彎檢修空間

• 浴室立面

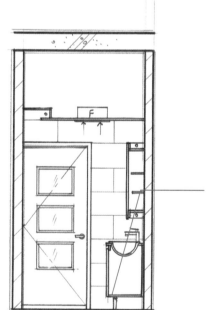

浴櫃應設計懸空，
方便地面沖洗

• 浴室立面

3.展開立面圖　　　　　只能表現一個獨立空間，如果空間內另有空間，如更衣室、浴室、陽台等，此時不可以剖進去，也不能在一個立面圖裡同時表現兩個空間立面。不同空間的立面應在該空間另加展開指示符號。

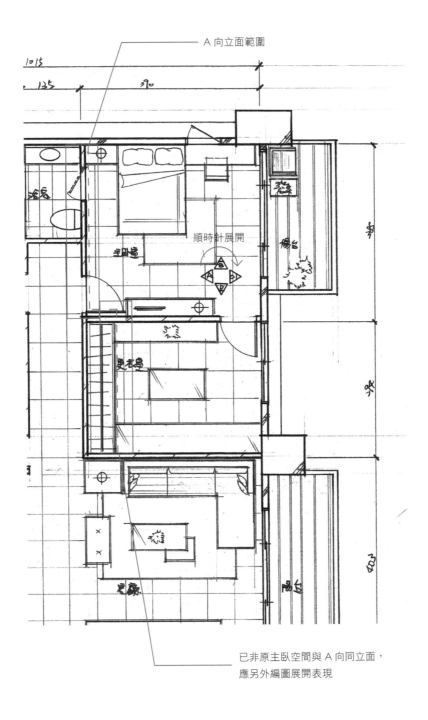

A 向立面範圍

順時針展開

已非原主臥空間與 A 向同立面，
應另外編圖展開表現

4.四向展開範例

一次展開四向立面時，展開指示符號可把 A 指向入口牆面為原則（如上頁）在四向立面圖中，A 向立面的總寬度，必定等於 C 向立面，B 向立面的總寬度必定等於 D 向立面（如下圖）

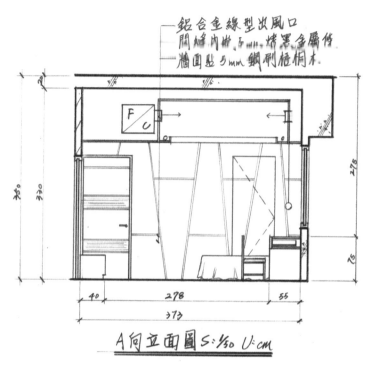

A向立面圖 S: 1/50 U: cm

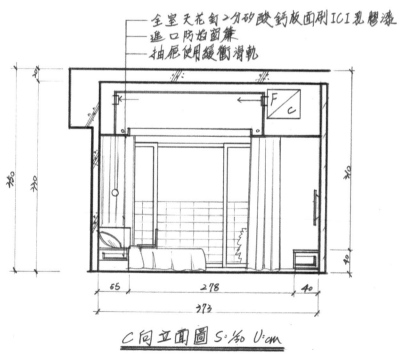

C向立面圖 S: 1/50 U: cm

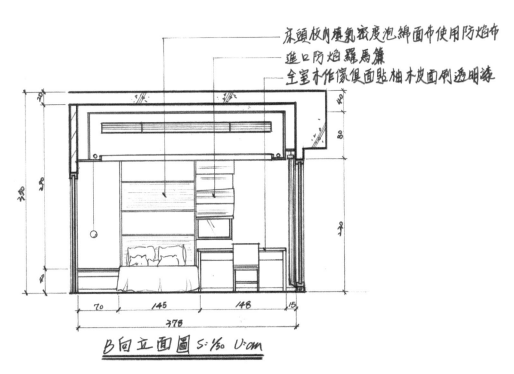

床頭板內壓氣密度泡綿面布使用防焰布
進口防焰羅馬簾
全室木作傢俱面貼柚木皮面刷透明漆

B向立面圖 S:1/30 U:cm

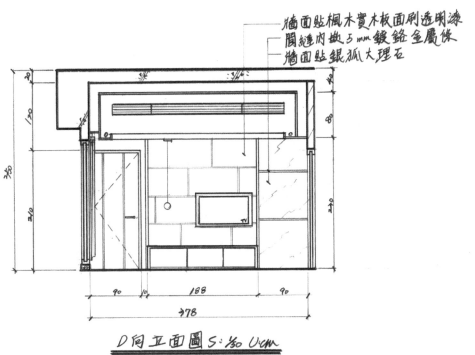

牆面貼楓木實木板面刷透明漆
間縫內嵌5mm鍍鉻金屬條
牆面貼銀狐大理石

D向立面圖 S:1/30 U:cm

4-4 剖立面圖的繪製

剖立面圖的繪製是由一個假想的垂直切面切過建築物之投影圖。繪製剖立面圖時須以平面圖、天花板圖、立面圖為基礎，且需吻合所有圖面之尺寸及設計。

I、剖面圖繪製的內容

平面上必須表達的剖面很多，所繪製的剖面需在平面圖上確實標註剖面位置。

順建築物水平方向切斷的剖面圖稱為 X-X 橫剖面圖；順建築物垂直方向切斷的剖面圖為 Y-Y 縱剖面圖 (參閱下圖)。

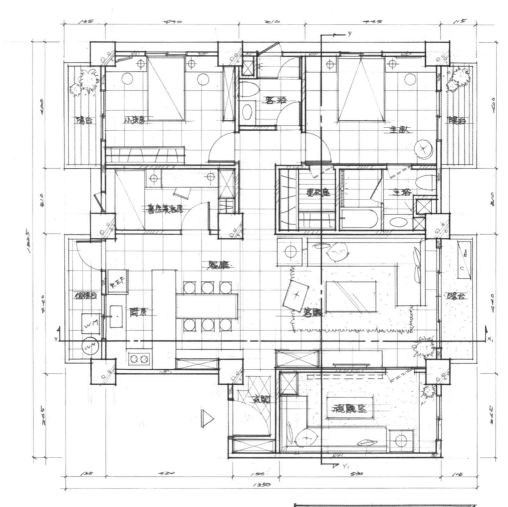

平面配置圖 S:1/50 u=cm

2、繪製剖面圖的要點及內容　　（1）剖面線非必要時，不可轉折，如必須轉折時，需做直角轉折，
　　　　　　　　　　　　　　　　　　且轉折處不得跨越空間（如 B－B）。

A － A. 正確

B － B. 較差，立面可完整表達，
　　　　但天花內部或有些許矛盾

C － C. 錯誤，玄關與女兒房錯誤
　　　　交接，無法完成立面

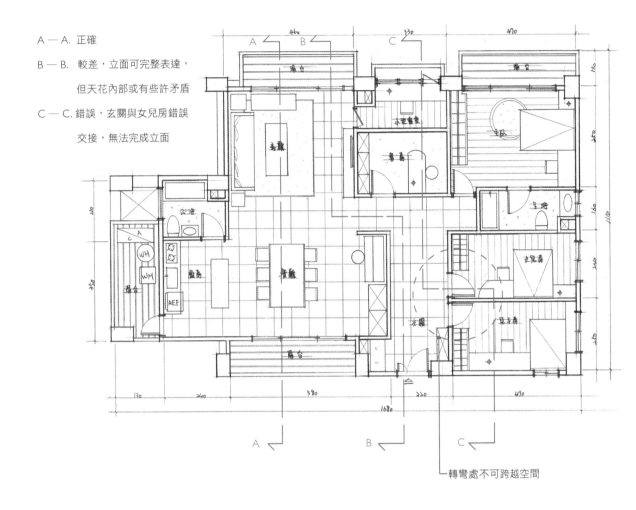

轉彎處不可跨越空間

（2）剖立面圖是施工時之重要依據，為強調施工之細節，所以從結構中系列的樑、樓板、牆之相互關係，到裝修部分的天花板、地板、門窗、陽台、固定傢具及固定設備等之高度、寬度、厚度及其表面裝修材料或施工方法，除需詳細繪出輪廓、造型外（除剖到之處外，其餘可見之造型應採用中實線繪出），並需加繪結構材料之剖面符號（輕實線）。

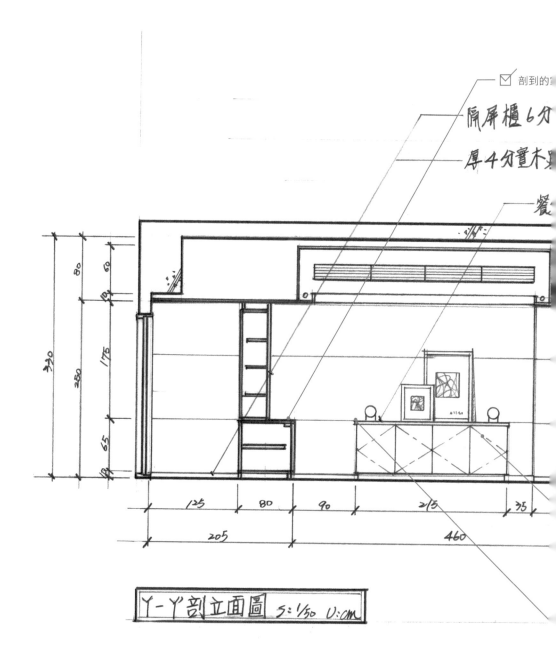

☑ 材質拼接線或材質表現細實線

☑ 看到的造型輪廓中實線

☑ 剖到的輪廓粗實線表現

TV造型壁面面貼4勺人造石

面貼1mm厚鏡面不鏽鋼

所有壁面面貼2勺水泥板,留V型溝縫

TV櫃面貼柚木皮噴透明漆

實線

面貼柚木皮釘製

柚木皮,表面透明漆處理

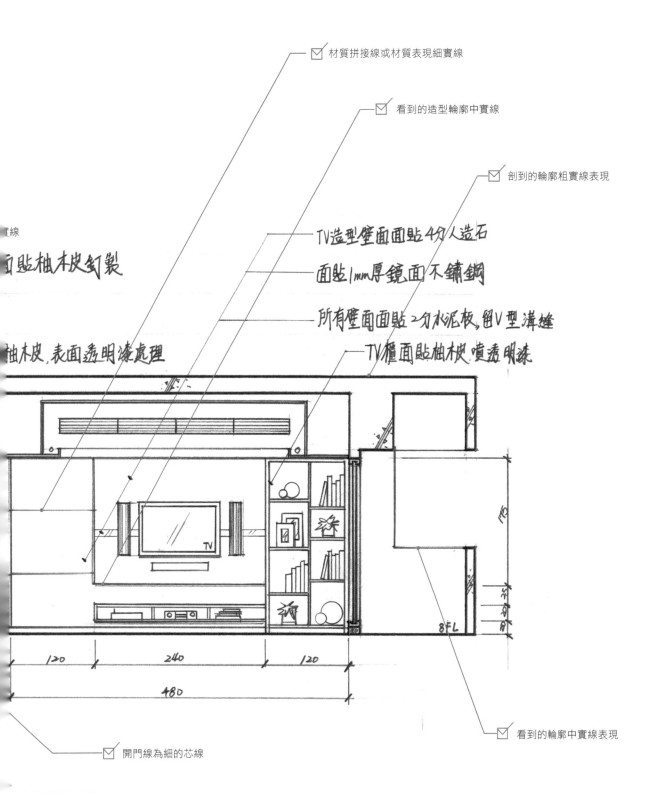

TV

120 240 120

480

8FL

☑ 看到的輪廓中實線表現

☑ 開門線為細的芯線

看到的家具中實線

（3）各部位粉刷、裝修材料應表示及標註，尺寸標註應以外觀為主。

材質標註最好分四部分： a. 某處（壁面或檯面等）

b. 用某物（厚度或規格）

c. 做了什麼（釘，貼）

d. 最後的表面處理

- 範例：檯面六分木心板面貼1分柚木皮板，表面透明漆處理

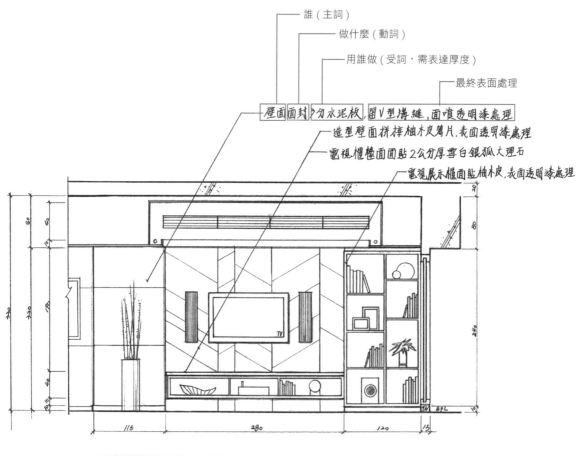

4-5 剖立面圖繪製的步驟

掃描觀看手繪示範影片

正確手繪步驟

1、依規定之比例計算繪圖的大小範圍，決定剖面圖繪製位置。

2、以輔助線繪製地坪、樓板、樑、門窗、窗台、女兒牆之高度參考基線。（平行線）

3、以輔助線繪製剖到之外牆、女兒牆、分間牆參考基線。（垂直線）

4、以粗實線繪樑、板、牆及分間牆輪廓，注意其相互間之關係；並以細實線繪出剖面材質。

5、依平面配置及天花板圖，以輔助線繪出傢具、設備、門、窗、踢腳、天花等之高度、寬度參考基線。

6、進行立面造型及剖面細節設計。

7、以粗實線繪製剖到之部分及重要立面（注意剖面材質之表現），以中實線繪製未剖到但可見之部分。

8、標註各部位粉刷、裝修材料及說明施工方式。

9、各部位詳細尺寸及總尺寸標註。

10、標示圖名、比例及單位。

4-6 剖立面圖繪製練習：（S：1/50　U：cm）

依前章所練習之平面圖自訂之 X 軸或 Y 軸方向繪製全區剖立面圖，
內容要清楚表達出天花板之高低變化，如間接照明或空調側向出風
等內容，並標註主要牆面、傢具之尺寸及材質等設計內容。

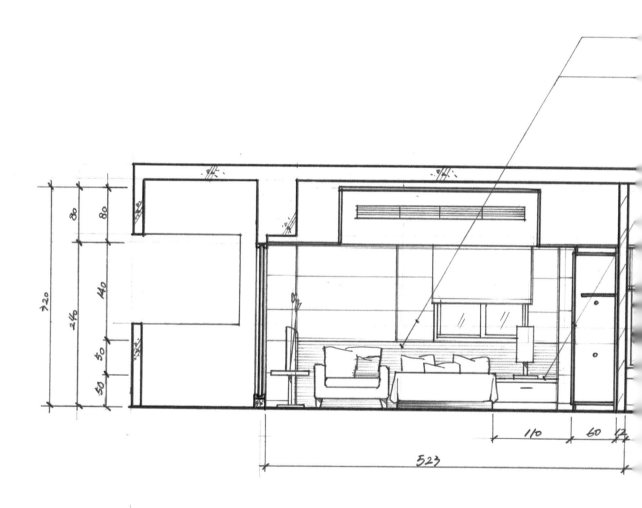

壁面封3分水泥板.留V型溝縫

牆面封1分柚木皮板.面噴透明漆　　　　　　　　書桌面貼柚木皮.表面透明漆處理

主臥室所有櫃體面貼柚木皮　　　　　　　　　壁面封3分水泥板.留V型溝縫

遮光捲簾　　　　　　　　　　　　　　　　　電視櫃面貼柚木皮表面透明漆處理

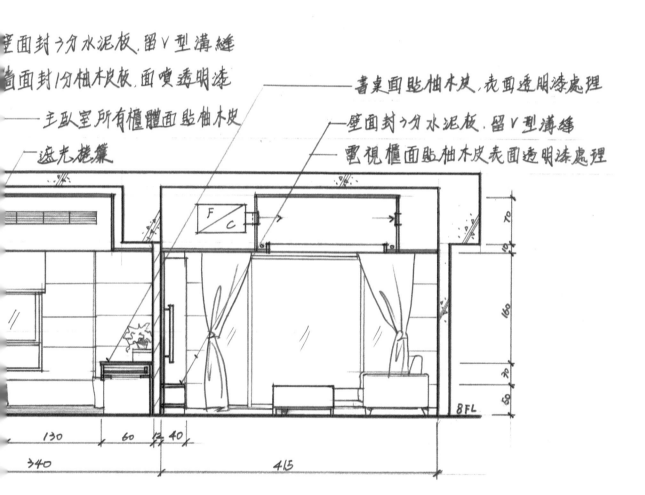

F / C

8FL

130　　60　　40

340　　　　　　　　415

70
10
160
20
50

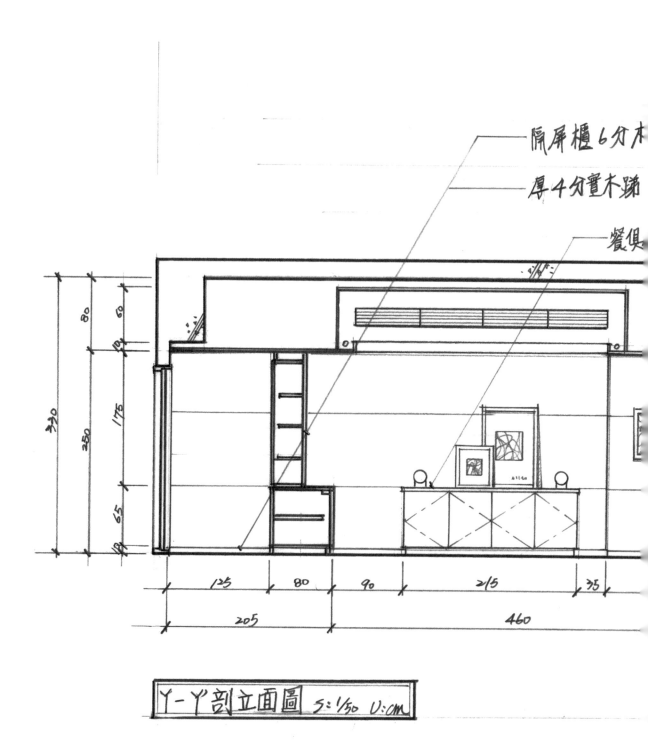

隔屏櫃6分木

厚4分置木踏

餐俱

ㄚ一ㄚ′剖立面圖 S:1/30 U:CM

貼柚木皮釘製

木皮，表面透明漆處理

TV造型壁面面貼4分人造石

面貼1mm厚鏡面不鏽鋼

所有壁面面貼2分水泥板，留V型溝縫

TV櫃面貼柚木皮噴透明漆

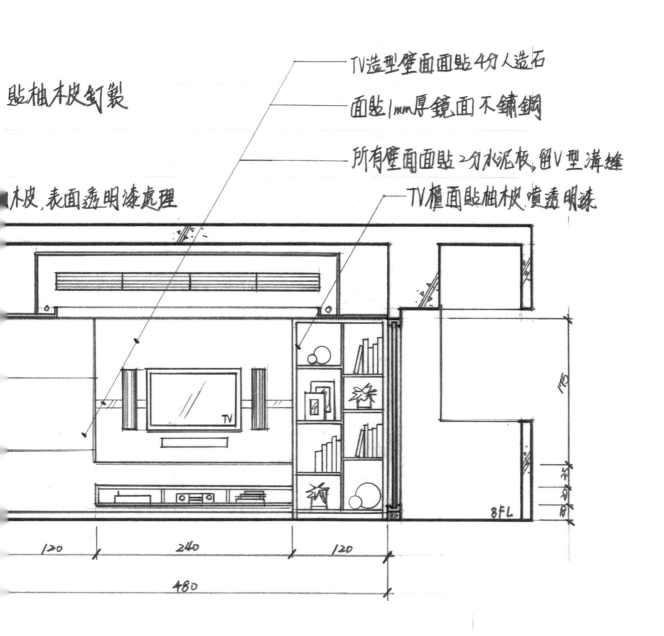

TV

8FL

120　　　　240　　　　120

480

175

4-7 剖立面圖繪製實習檢討

 請掃描觀看手繪檢討說明

檢討 1、建築結構樑、板、牆、柱是否正確檢討。

檢討 2、立面設計與天花造型剖面是否正確檢討。

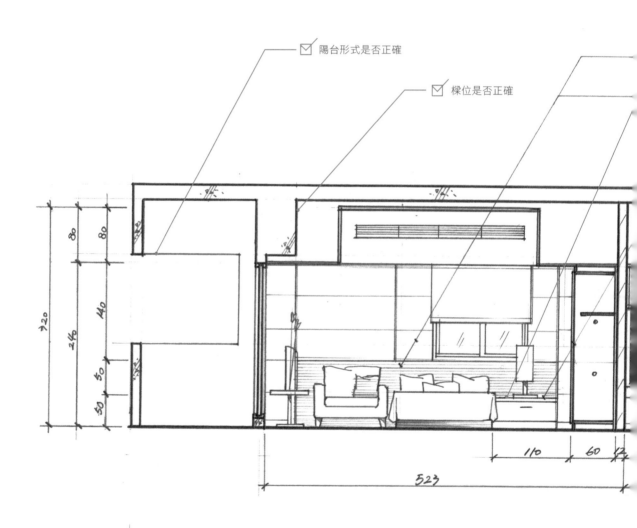

☑ 陽台形式是否正確

☑ 樑位是否正確

X-X' 剖立面圖 S:1/30 U:CM

☑ 立面投影造型是否正確

☑ 空調安裝尺度及出風方式是否正確

☑ 天花形式是否正確

壁面封3分水泥板.留V型溝縫

牆面封1分柚木皮板.面噴透明漆

主臥室所有櫃體面貼柚木皮

遮光捲簾

書桌面貼柚木皮.表面透明漆處理

壁面封3分水泥板.留V型溝縫

電視櫃面貼柚木皮表面透明漆處理

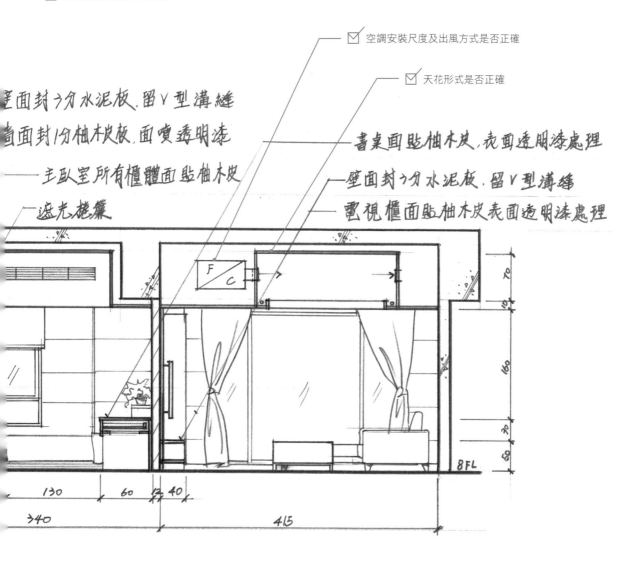

F / C

8FL

130 60 40

340 415

70

10

160

70

50

檢討 3、剖立面圖繪製是否合乎 CNS 建築繪圖準則檢討。

檢討 4、繪製圖面時常發展之情境檢討。

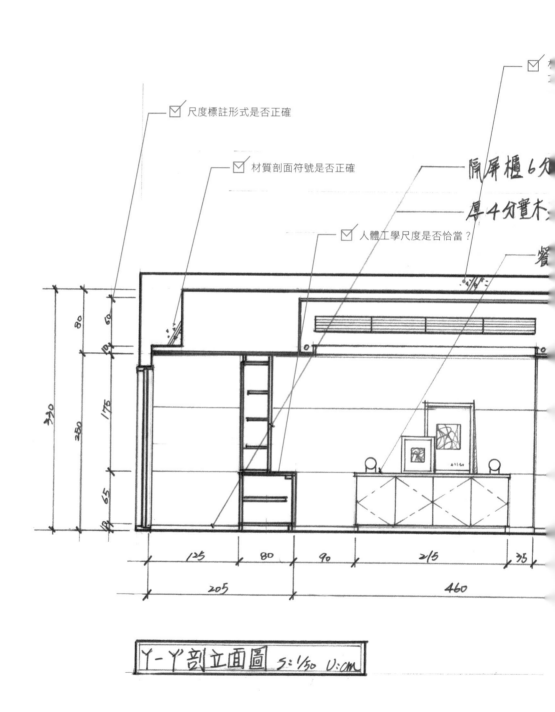

☑ 尺度標註形式是否正確

☑ 材質剖面符號是否正確

☑ 人體工學尺度是否恰當？

隔屏櫃6分

厚4分置木

Ｙ一Ｙ 剖立面圖 S:1/30 U:CM

壁面造型是否有實質的設計（材料如何拼接？）

TV造型壁面面貼4分人造石

面貼1mm厚鏡面不鏽鋼

所有壁面面貼2分水泥板,留V型溝縫

TV櫃面貼柚板,噴透明漆

面貼柚木皮釘製

柚木皮,表面透明漆處理

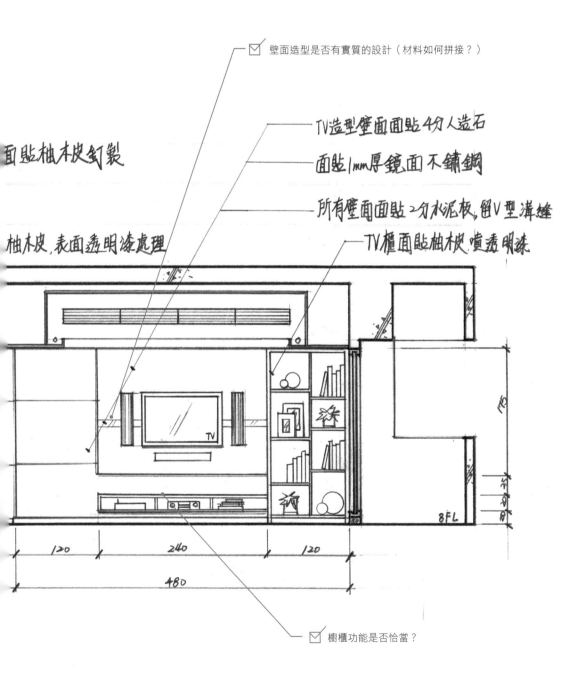

8FL

120 240 120

480

櫥櫃功能是否恰當？

4-8 指定空間立面圖繪製練習

依前章所練習之平面圖繪製客廳牆面立面圖，內容要要清楚表達
出天花板之高低變化，如間接照明或空調側向出風等內容，並標
出主要牆面、傢具之尺寸及材質等設計內容。

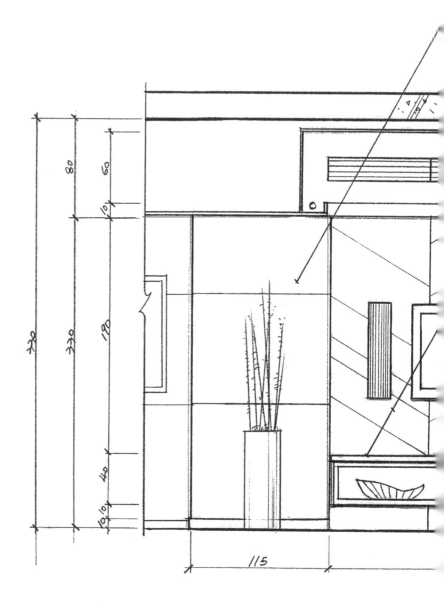

客廳立面圖 S：1/30 U：cm

一壁面面封3分水泥板,留V型溝縫,面噴透明漆處理

造型壁面拼接柚木皮薄片,表面透明漆處理

電視櫃檯面面貼2公分厚雪白銀狐大理石

電視展示櫃面貼柚木皮,表面透明漆處理

TV

8FL

20

80

240

10

80

120

15

4-9 指定空間立面圖繪製實習檢討

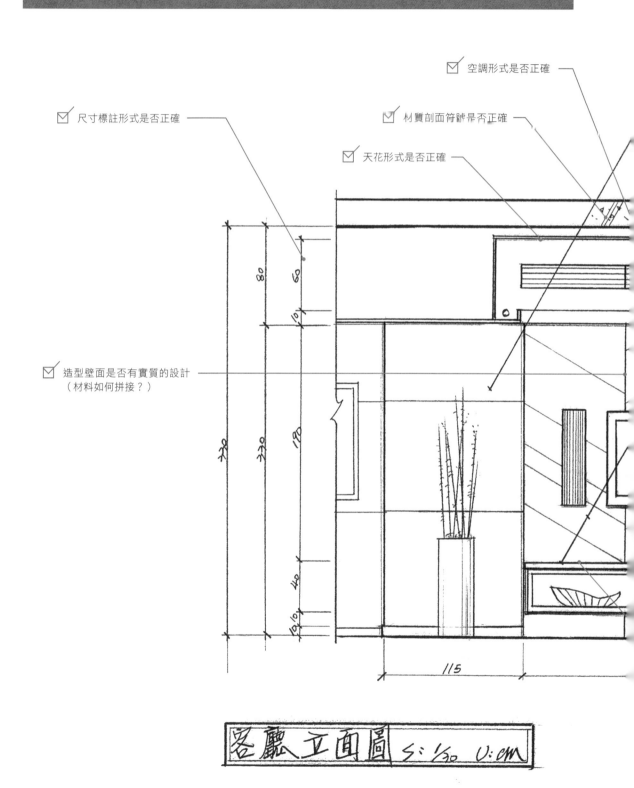

☑ 空調形式是否正確

☑ 尺寸標註形式是否正確

☑ 材質剖面符號是否正確

☑ 天花形式是否正確

☑ 造型壁面是否有實質的設計
（材料如何拼接？）

客廳立面圖 S：1/30 U：cm

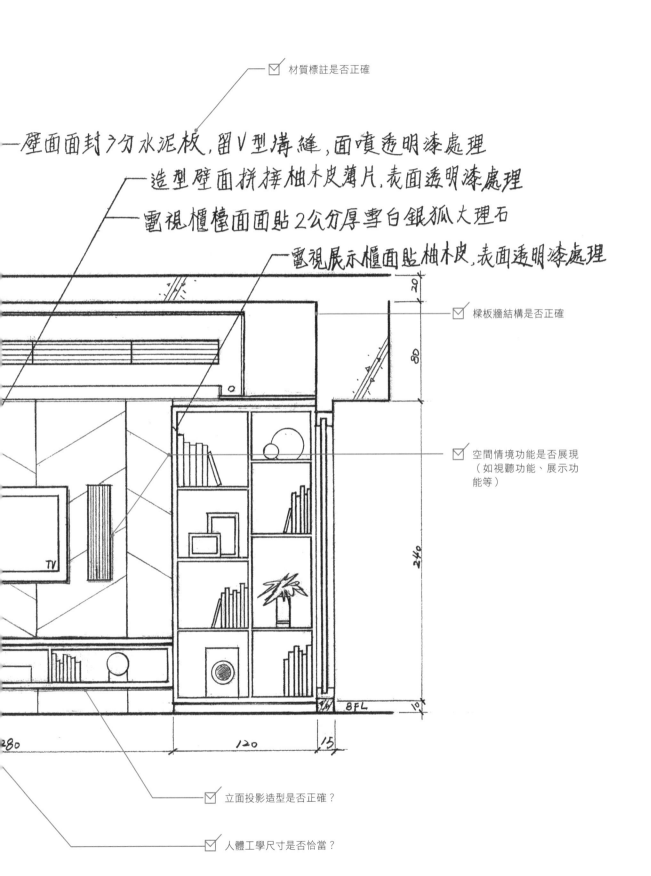

材質標註是否正確

一壁面面封 3 分水泥板,留 V 型溝縫,面噴透明漆處理

造型壁面拼接柚木皮薄片,表面透明漆處理

電視櫃檯面面貼 2 公分厚雪白銀狐大理石

電視展示櫃面貼柚木皮,表面透明漆處理

樑板牆結構是否正確

空間情境功能是否展現
（如視聽功能、展示功能等）

立面投影造型是否正確?

人體工學尺寸是否恰當?

後記

　　本書是以手繪製圖為前提而編寫的書籍，建築物室內設計乙級技術士考試是以手繪為測驗基礎，因此談手繪製圖就不可避免提到室內設計乙級技術士術科考試。

　　基於公共安全的考量，以減少室內裝修災害的發生為前提下，內政部在民國八十五年五月二十九日，正式頒布「建築物室內裝修管理辦法」，將室內裝修業的證照制度正式納入管理，從此室內裝修業正式邁入專業制度下的肯定。

以下為建築物室內設計乙級技術士技能檢定規範：
行政院勞工委員會九十五年二月十七日勞中二字第0950200138號修正公告
級別：乙級
工作範圍：協助從事建築物室內設計工作及具備基本工程管理知識協助執行監造工作。
應具之能：除能了解室內設計與裝修工程之要領外，並應具下列各項技能及相關知識。

工作項目	技能種類	技能標準	相關知識
一、 圖說判讀	(一) 建築圖說判讀	1. 能識別各種建築符號。 2. 能瞭解設計圖內容之用意。 3. 能判別一般建材之規格及構造方式。 4. 能瞭解施工說明書之內容。 5. 結構圖說判讀。 6. 使用執照圖說判讀。	(1) 中國國家標準 CNS11567－A1042 建築製圖及建築物室內設計相關國家標準之規定。 (2) 建築圖繪製要則。 (3) 建築構造。 (4) 施工說明書之一般規定。
	(二) 給排水衛生設備管線圖說判讀	能正確視別給排水衛生設備之各種配管系統及相關管線、管件、器具、計器等主要之符號，並協調技術人員按有關規定施工。	(1) 建築給排水衛生工程管線圖。 (2) 給排水衛生設備符號之用意。 (3) 給排水配管與建築圖在立體空間相互關係。
	(三) 電氣管線圖說判讀	能正確地識別室內照明系統、普通插座、動力插座、動力配管、幹線系統配管、配線等主要符號，並協調電氣技術人員按有關規定施工。	(1) 電氣配線的種類及其表示符號之用意。 (2) 電氣配管與建築施工圖立體空間的關係。
	(四) 空調系統圖說判讀	能正確識別空調系統配管、配線等主要符號，並協調空調系統技術人員按有關規定施工。	(1) 空調配線的種類及其表示符號之用意。 (2) 空調配管與建築施工圖立體空間的關係。
	(五) 消防、瓦斯設備圖說之判讀	能識別消防栓箱、自動撒水設備、警報系統及瓦斯設備配管、配線之主要符號，並協調技術人員按有關規定施工。	(1) 消防、燃燒設備配管之種類及其表示符號之用意。 (2) 消防、燃燒設備配管與建築圖在立體空間的相互關係。

工作項目	技能種類	技能標準	相關知識
二、 相關法規	（一）建築物室內裝修管理辦法。 （二）室內裝修相關法令規定 （三）建築物室內設計有關法令之基本常識	1. 能遵守建築室內設計之相關法令規定從事室內設計工作。 2. 能依自來水公司、電力公司、公寓大廈管理條例、電信局及消防法相關規定、公寓大廈管理條例等各項有關建築物室內設計之規定從事室內設計工作。 3. 能依勞工安全衛生法規中有關室內設計之規定從事室內設計工作。	(1) 建築技術規則有關規定。 (2) 建築物室內設計之有關法規。 (3) 勞工安全衛生法規中有關建築物室內設計之規定。 (4) 室內防火、防焰及綠建材相關規定。
三、 繪製圖說	（一）室內設計圖之繪製 （二）室內設計施工圖之繪製	1. 能使用各種設備繪製室內設計圖。 2. 能繪製設計表現圖。 3. 能繪製室內設計施工圖。 4. 能註明各種材料尺寸及規格。 5. 能註明各種符號及尺寸標示。 6. 能編製施工說明書。 7. 能繪製室內設計施工詳圖。	(1) 室內設計圖各符號之意義與標示法。 (2) 各種上色之材料與表現方式。 (3) 各式建材之種類、規格性質與施工方法 (4) 建築物室內裝修工程之各種施工法。 (5) 人因工學其數據與應用方式。 (6) 防火、防焰及綠建材之使用 (7) 室內設計施工技術與材料 s 構造。 (8) 色彩原理與應用。
四、 工程估算	工程材料數量計算	1. 室內裝修圖說審核及竣工查驗相關行為人之關係及用印等。 2. 驗收標準。	(1) 工程估算之意義與種類。 (2) 工程估算之要領。 (3) 度量單位之種類與互換法。
五、 工程實務	（一）申請室內裝修審核作業 （二）申請室內裝修竣工查驗 （三）工程驗收	1. 室內裝修圖說審核及竣工查驗相關行為人之關係及用印等。 2. 驗收標準。	(1) 驗收注意事項。 (2) 室內裝修圖說審核及竣工查驗之步驟及相關文件等。

　　從過去歷屆乙級技術士設計術科考題當中，可以瞭解在上午題的考試形式中，重點有大樣圖、透視圖，甚至估價，這種模式彷彿在測驗設計師手繪表達的能力以及結構工法的理解，但其實此種考試形式是在測驗設計師之「識圖」能力，就算有手繪功力，若無良好識圖能力，只憑藉試題的文字資訊是無法繪出正確的透視空間的。

　　而在下午題的形式主要在測驗設計師是否能表達平面圖、天花板圖和兩向剖立面圖，此種考試形式主要在測驗設計師的圖面「傳達」的能力，製圖的傳達能力經常表現在線條輕重和投影的正確性上面，以下兩項重點需注意：設計師是否具備表達自己想法的能力和正確的三視投影概念。

　　本書之撰寫，是期許室內設計學習者，首先具備識圖能力後，再學習以手繪圖面完整傳達設計之理念；更希望讀者能藉由本書釐清室內設計手繪製圖的灰色地帶，也期待有志從事本業卻不得其門而入者，因本書而建立更好的基石，祝福大家。

實踐大學室內設計講師　　陳　鎔

室內設計手繪製圖必學 1
平面、天花、剖立面圖 暢銷增訂版
詳細解說輕重線條運用、人體工學、
空間尺度，看得懂學得會

作　者｜陳鎔
手繪示範｜游美華、李易蓉
責任編輯｜許嘉芬
美術設計｜June Hsu

發行人｜何飛鵬
總經理｜李淑霞
社長｜林孟葦
總編輯｜張麗寶
叢書主編｜楊宜倩
叢書副主編｜許嘉芬

出版｜城邦文化事業股份有限公司 麥浩斯出版
地址｜115 台北市南港區昆陽街 16 號 7 樓
電話｜02-2500-7578
傳真｜02-2500-1916
E-mail｜cs@myhomelife.com.tw

發行｜英屬蓋曼群島商家庭傳媒股份有限公司城邦分公司
地址｜115 台北市南港區昆陽街 16 號 5 樓
讀者服務 電話｜02-2500-7397；0800-033-866
讀者服務 傳真｜02-2578-9337
訂購專線｜0800-020-299（週一至週五上午 09:30 ～ 12:00；下午 13:30 ～ 17:00）
劃撥帳號｜1983-3516
劃撥戶名｜英屬蓋曼群島商家庭傳媒股份有限公司城邦分公司

香港發行｜城邦（香港）出版集團有限公司
地址｜香港灣仔駱克道 193 號東超商業中心 1 樓
電話｜852-2508-6231
傳真｜852-2578-9337
電子信箱｜hkcite@biznetvigator.com

馬新發行｜城邦〈馬新〉出版集團
地址｜41, Jalan Radin Anum, Bandar Baru Sri Petaling, 57000 Kuala Lumpur,
Malaysia.
電話｜603-9056-3833
傳真｜603-9056-2833

總經銷｜聯合發行股份有限公司
電話｜02-2917-8022
傳真｜02-2915-6275

製版｜凱林彩印股份有限公司
印刷｜凱林彩印股份有限公司
版次｜2016 年 4 月初版一刷
　　　2024 年 9 月 2 版 12 刷
定價｜新台幣 499 元

國家圖書館出版品預行編目 (CIP) 資料

室內設計手繪製圖必學 1 平面、天花、剖立面
圖 暢銷增訂版：詳細解說輕重線條運用、人體工
學、空間尺度，看得懂學得會 / 陳鎔作 . -- 2 版 . --
臺北市：麥浩斯出版：家庭傳媒城邦分公司發行，
2018.01 面；　公分 . -- (Designer class；01X)
ISBN 978-986-408-356-5(平裝)

1. 室內設計 2. 繪畫技法
961　　　　　　　　　　　107000027